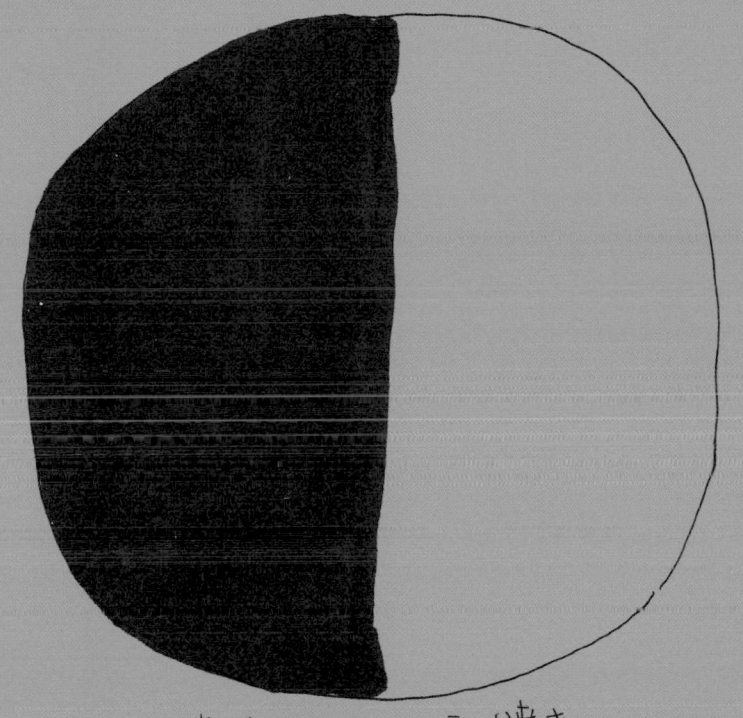

染分皿　牛ノ戸焼き
左が黒　右が青緑

牛戸燒的染分皿
左邊是黑色，右邊是青綠色

你說，鳥取到底有什麼？

安西水丸的鳥取民藝散步

鳥取が好きだ。

水丸の鳥取民芸案内

安西水丸

王淑儀 譯

說到縣名，放眼全日本應該就屬鳥取縣最特別了吧。據說在奈良時代，這裡有個專捕天鵝、水鳥獻給朝廷和貴族的部落，稱為「鳥取部」，因而成為鳥取這個縣名的由來。

我很喜歡鳥取縣，總是一再來訪，因為這塊土地上的手工藝——也就是以「用之美」為基礎的眾多民藝品——深深吸引著我。

鳥取縣是日本民藝運動數一數二興盛的地區，而談到鳥取的民藝運動時，不可不提的人物，便是有「民藝的名製作人」之稱的吉田璋也。

這本書所記錄的，便是我自己對於鳥取縣手工藝的一點想法。

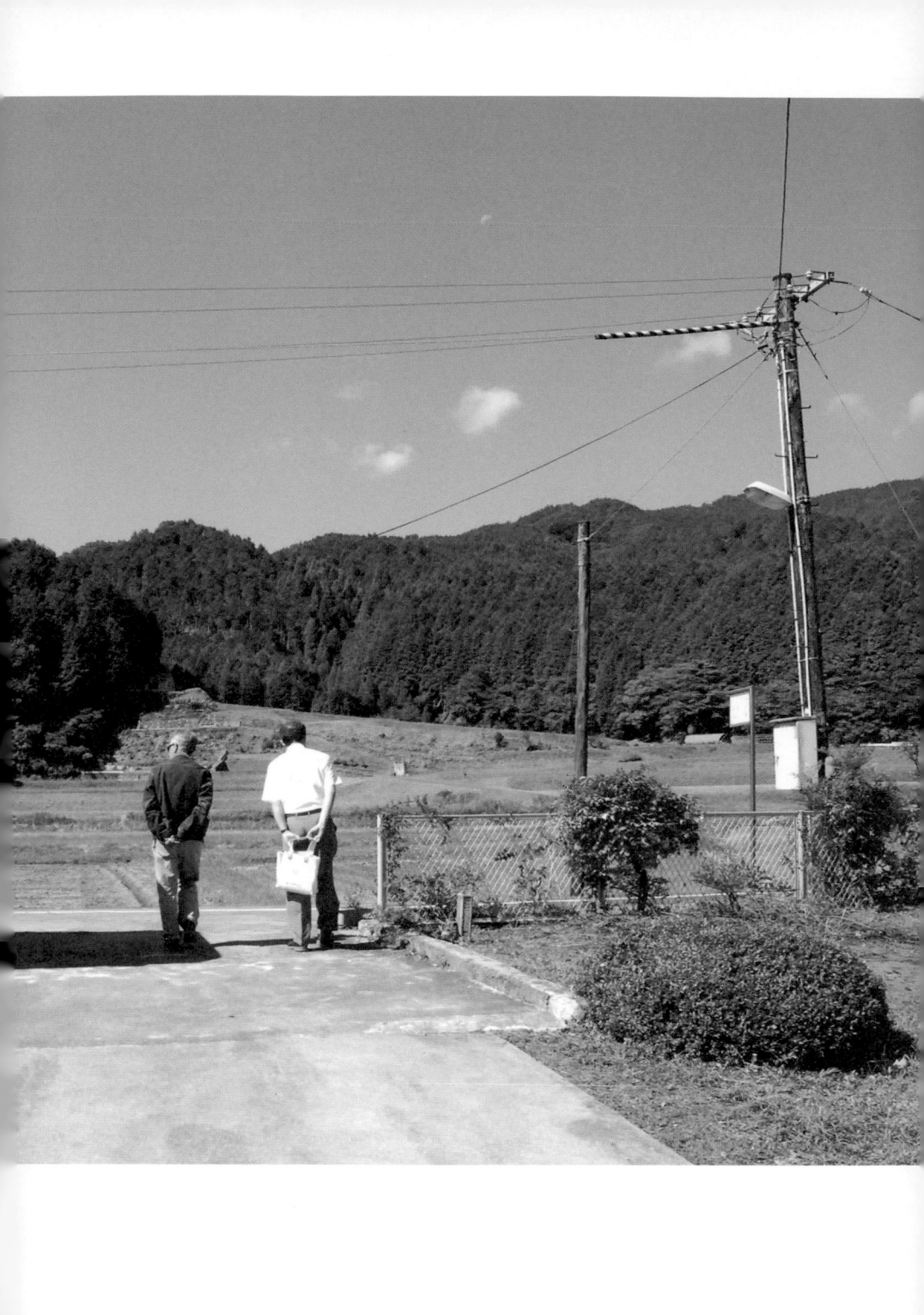

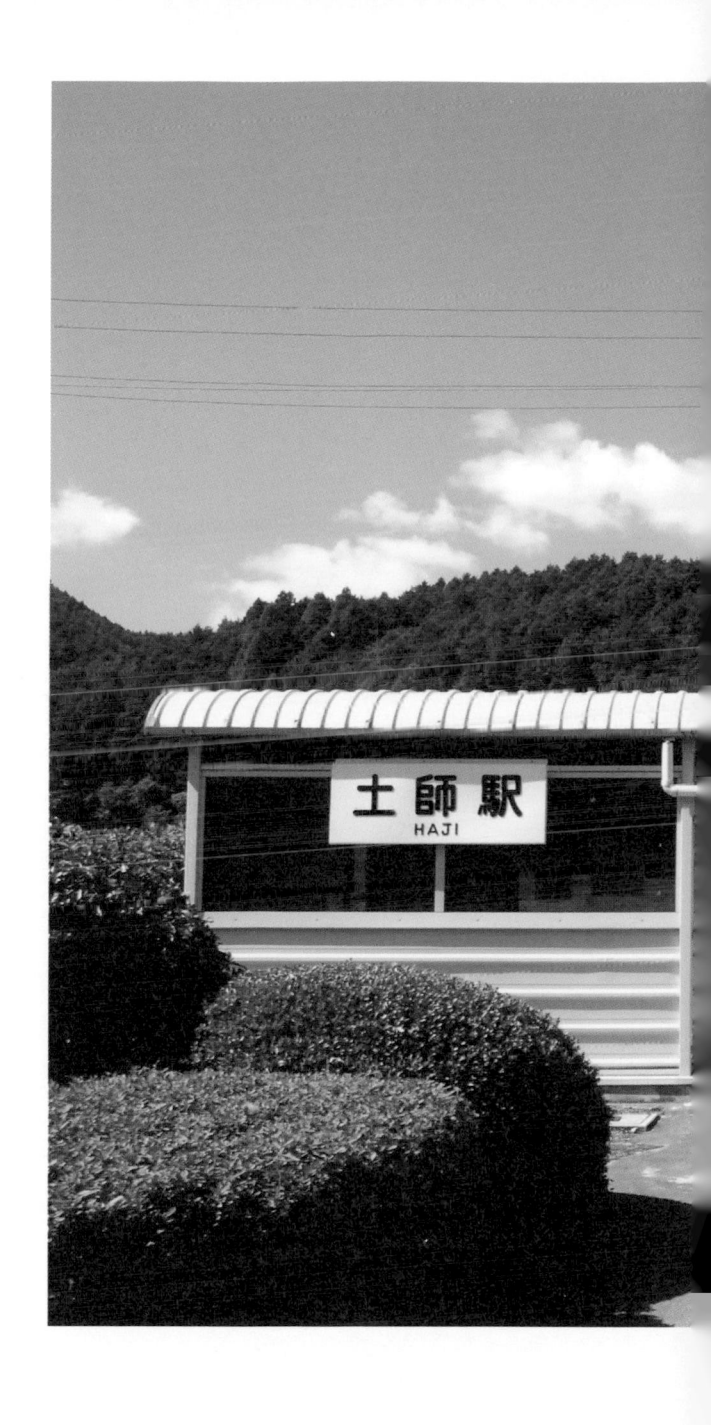

鄉土玩具

蓋付きの器 神戸焼

附蓋的
牛戶燒容器

島根県の窯で
手に入れたぼて
ぼて茶碗

在島根縣的窯
買到的厚實茶碗

入り組んだ石垣が美しい 鳥取城跡
と水丸

交疊著美麗石牆的鳥取城跡與水丸

風土

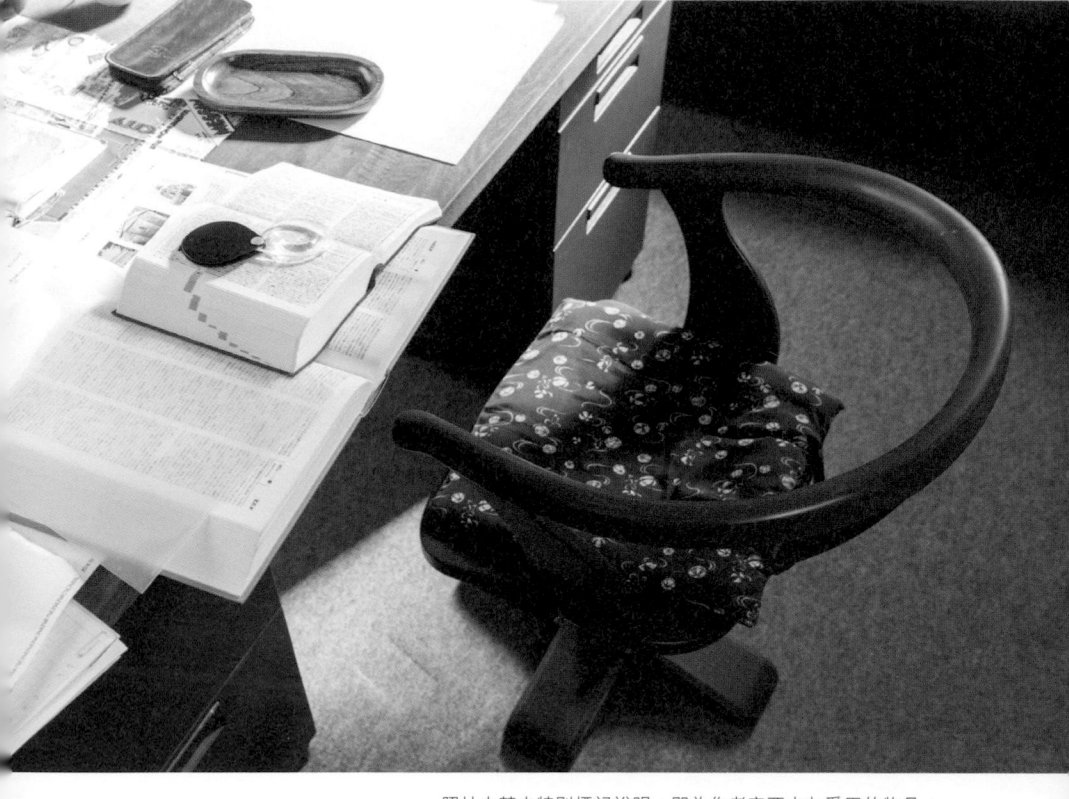

照片中若未特別標記說明，即為作者安西水丸愛用的物品。

높
건
냬
흴

鳥取民藝與吉田璋也

要認識鳥取縣的手工藝，就得先談談吉田璋也這號人物。可以說，正是因為有吉田璋也這個人的存在，鳥取手工藝才能至今仍緊緊抓住這麼多人的心。

我最早開始接觸到鳥取手工藝，是在東京銀座的民藝品店「TAKUMI」——當然，那個時候我還完全不知道吉田璋也是何方神聖。我在「TAKUMI」買的大多是木工製品，像是伸縮式的檯燈、古典下掀式書桌、層架、衣櫃、椅子等等。對那時才大學畢業、剛進到廣告代理公司的

鳥取民藝家具之一
（放在我家的和室一角）

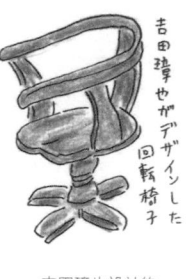

吉田璋也設計的
旋轉椅

我而言，還真是砸大錢，現在回想起來簡直不可思議。反正那時我對這些東西總是想要得不得了，但仔細想想，即使這樣瘋狂購買，每個月的薪水多少還是存了一些，可見這些令人購物欲大增的民藝品其實也沒有貴到哪裡吧。

很久之後我才知道，當時我買的這些木工製品（一般稱為鳥取民藝家具），原來都是源自吉田璋也這號人物的企劃。更令人驚訝的是，不只是木工製品，還有陶器和其他許多鳥取縣（甚至擴及島根縣）的手工藝品，也都是有賴吉田璋也的慧眼才誕生的。

吉田璋也在明治三十一年（一八九八）一月十七日誕生於鳥取市立川町二丁目，是家中長子（舊名一郎），父親吉田久治是位醫師，母親伴代則出身八頭郡郡家＊岡田家，也是曾侍奉藩主的醫生世家。

吉田自鳥取市立修立尋常小學校畢業，讀完舊制鳥取中學（現在的鳥取西高）後，一度到東京就讀升學補習班，之後在大正六年（一九一七）進入剛設立沒多久的新潟醫學專門學校（現在的新潟大學醫學部）。由於父親的兄弟也全都是醫師，因此

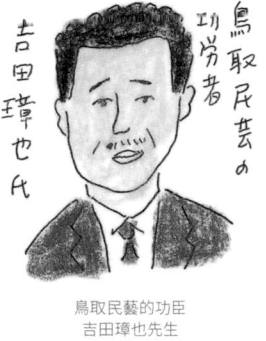

鳥取民藝の功勞者
吉田璋也氏

鳥取民藝的功臣
吉田璋也先生

＊「郡」是日本的行政單位之一，
八頭郡郡家指八頭郡的地方官。

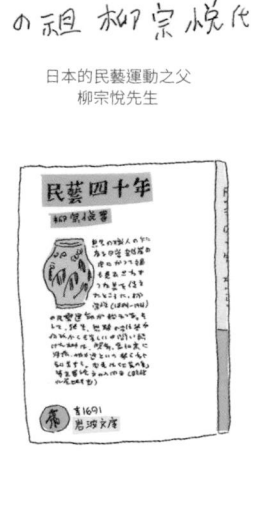

日本的民藝運動之父
柳宗悅先生

他走上習醫之路可說是極為自然的事，此外據說他自幼就對文學、美術、音樂等抱有強烈的興趣。

而吉田璋也會投注畢生心力在民藝上，最重要的契機便是與柳宗悅的相識。在那之後，他即對柳宗悅、志賀直哉、長與善郎、武者小路實篤等人所組成的「白樺」派十分傾心。他與新潟醫學專門學校的同窗式場隆三郎等人，一起創立了受「白樺」派影響的文化社團「ADAM」，並編輯、刊行文藝雜誌《ADAM》，不時邀請武者小路實篤來演講，或是請到柳宗悅的夫人柳兼子舉辦音樂會、唱片聆賞會等。他當時還只是個學生，能夠時常舉辦這些藝文活動實屬不易，不過他畢竟是位醫學生，家中經濟想必十分富足，才能讓他這麼做吧。

吉田璋也的醫學專業是耳鼻喉科，因此昭和六年（一九三一）在鳥取市本町開設了耳鼻喉科診所。成為耳鼻喉科醫生的他，不僅在看診與手術上勞心勞力，據說對手術所使用的器械也下過很多工夫。而身為一名醫師，他更是個不惜心力在研究上的人。無論如何，吉田璋也自學生時代便與柳宗悅等「白樺」派的成員有所交流，可以想像當時他就已經在培養日後成為新作民藝製作人的審美眼光了吧。

吉田璋也之所以會將目光放到「新作民藝」這個嶄新的領域，有一段有趣的軼事。事情發生在昭和六年，他在智頭街道一家叫作松村南明堂的店裡邂逅了「五郎八茶碗」，得知這個作品出自牛戶燒，當下即動身前去拜訪。當時的牛戶燒在那個不景氣的時代下慘淡經營，眼看著就要倒閉了。

而這正是吉田璋也厲害的地方，他說服了那時還很年輕的牛戶燒第四代傳人小林秀晴（當時三十多歲），在同一年勇敢地推出了「復興牛戶燒」的作品。那時吉田也第一次邀請柳宗悅來到鳥取。牛戶燒的新作品被視為「新作民藝」的開端，也讓牛戶燒以「日本最早的新作民藝窯」的名號，在全國打響了知名度。

我很喜歡吉田璋也在常去的陶器店看中五郎八茶碗，聽說是出自牛戶燒，當下便前去拜訪的故事。任誰都曾遇見改變人生的事物，那可能是一本書、一段音樂，

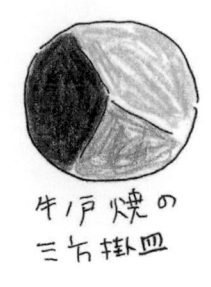

牛戶燒的三方掛皿

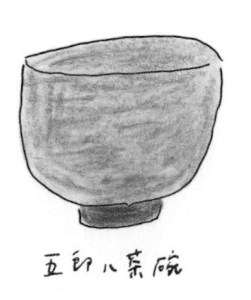

五郎八茶碗

或是別人的一句話，形式千變萬化，然而很多人即使遇到了，也只是麻木地放過。常聽人說吉田璋也是個「懂得美的人」、「有情的人」，甚至「正義的人」，我想這些形容應該都是對的，只是我更關注的是吉田璋也這個人的「好品味」。

五郎八茶碗其實就是平常喝茶或喝水用的茶碗，厚實、平凡無奇，甚至可以說有些老土。然而吉田面對這樣的五郎八茶碗，竟然為它的「用之美」而感性大作，他的品味之敏銳，令人感動。這跟柳宗悅初次見到有天下名品之稱的井戶茶碗時，脫口而出的「真是普通啊」有著異曲同工之妙，也讓我覺得十分有意思。

關於吉田璋也，特別值得一提的，就是他所開設的日本民藝史上第一家民藝品專賣店。

「那些工藝師雖然做出了民藝品，卻沒有銷售的管道，要是生活無法自立，也就難以培育民藝了。」

16

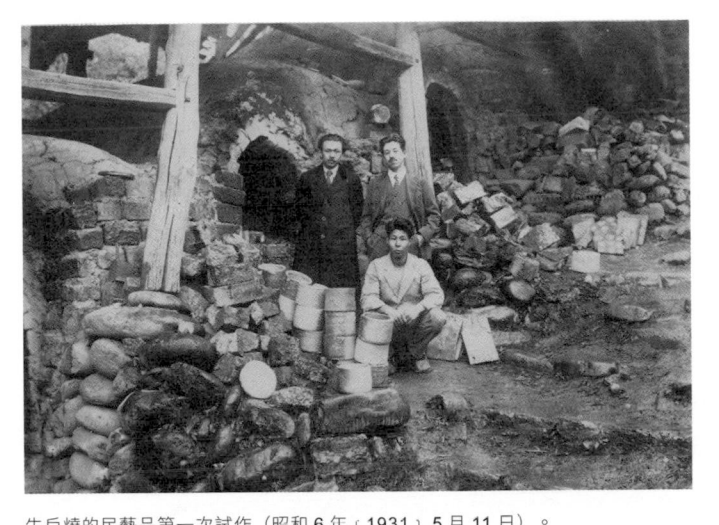

牛戶燒的民藝品第一次試作（昭和6年〔1931〕5月11日）。
後方左起為柳宗悅、吉田璋也，前方為小林秀晴。
照片提供／鳥取民藝美術館

這真是真知灼見。連工藝師的經濟狀況都考慮到了，他全方位的深思熟慮十分令人敬佩。

昭和七年（一九三二），吉田在鳥取市的若櫻街道開了一間「TAKUMI工藝店」，隔年則接著在東京銀座開設「TAKUMI工藝店東京分店」（現在改名為「TAKUMI」）。

不知為何，比起有田燒的精緻陶器，我從小就對瓶子、擂缽等更感興趣。這樣的我會一頭栽進民藝的狂熱中，可說就是從走進銀座這家「TAKUMI」開始（我家的民藝品幾乎都是在這間店買的）。

17

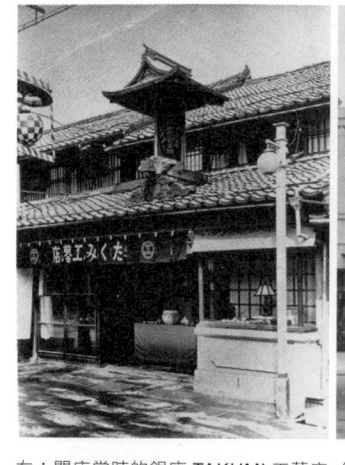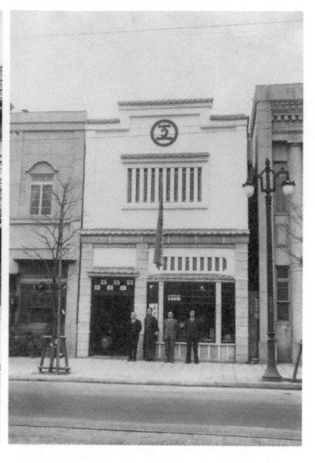

右：開店當時的銀座 TAKUMI 工藝店（位於西銀座，攝於昭和 8 年〔1933〕）
左：同是開店當時的鳥取 TAKUMI 工藝店（位於鳥取市，攝於昭和 7 年〔1932〕）
照片提供／鳥取民藝美術館

昭和十三年（一九三八）六月，吉田璋也收到軍隊的徵召令，隔月以軍醫少尉的身分出征中國華北。

昭和十五年（一九四〇）十一月，身為陸軍軍醫中尉的他退伍，在當地除役後，隔月擔任北京的北支派遣軍宣撫官，並就任北支開發中央醫院耳鼻科醫長。他在當地融入了中國人的生活，據說看到中國的黃銅器物、木製櫥櫃、曲木椅等，獲得了許多對新作民藝的啟發，可謂收穫良多。

有趣的是，吉田對中國菜非常感興趣，日本戰敗後他與家人一同回國，在京都暫時落腳時，還將中

18

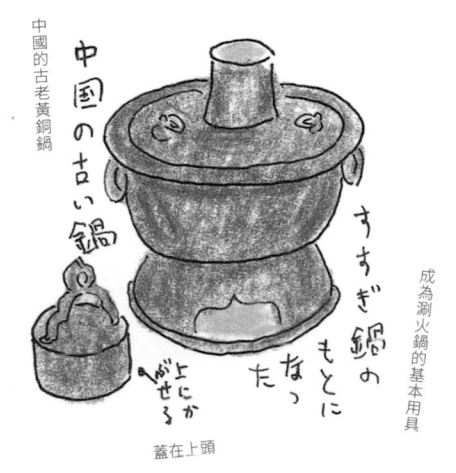

中國的古老黃銅鍋

すすぎ鍋のもとになった。

中国の古い鍋

よにかぶせる

蓋在上頭

成為涮火鍋的基本用具

國庶民料理中的「涮羊肉」介紹給十二段家＊的西垣光溫。這道菜如今已傳遍日本全國各地，成為「日式涮涮鍋」的始祖，然而當時他並不叫「涮涮鍋」，而是稱為「涮火鍋」，真是十分高雅的名稱呢。至今，這道「涮火鍋」仍在「TAKUMI工藝店」右方的「TAKUMI割烹店」的菜單裡，我當然也去吃過，非常美味。

吉田在鳥取市榮町（當時的瓦町）開設「鳥取民藝館」（現在改名為鳥取民藝美術館），是日本戰敗、他從中國大陸被遣返回來後的昭和二十四年（一九四九）。

＊京都壽喜燒老店。

19

「鳥取民藝館」改名為「鳥取民藝美術館」，則是昭和二十五年（一九五〇）的事，這間美術館離鳥取車站很近，且面向人來人往的大馬路，這是因為除了特地來參觀藝術品的人之外，他希望連散步經過的人都能順道進來逛逛，所以才選在這個地方，可說用心良苦。

就連這一點，也讓我感受到吉田璋也對民藝十足的熱愛。

昭和三十七年（一九六二）七月十日，吉田將過去憑一己之力設立、經營的「鳥取民藝館」捐贈給國家，改制為財團法人，依《博物館法》第十條規定，登錄為博物館，也就是現在的「鳥取民藝美術館」。

左起為現在的鳥取民藝美術館（左前方是童子地藏堂）、TAKUMI 工藝店、TAKUMI 割烹店。
是吉田璋也出於想要將民藝的勇健之美與庶民生活結合在一起而建造的。

最後，我還想談談吉田璋也參與的社會運動。他積極涉入歷史建築物的保存運動、自然環境的保護活動，因此對於將鳥取砂丘指定為天然紀念物、將鳥取城指定為史跡、保存仁風閣（原為鳥取藩主池田家的別邸）、保護湖山池的自然美景等都有貢獻。

湖山池雖然稱為池，實際上十分廣闊，池中有七個小島。吉田璋也在山丘上建了一座「阿彌陀堂」，可以迎面看到七個小島中的津生島。這座庵堂建造在一座小山的斜面上，還能自八角窗一望湖山池的景色。據說伯納德・里奇*、濱田庄司*都曾造訪這裡，相信他們也曾在此展開一場民藝對談吧。這座「阿彌陀堂」現在則是鳥取民藝美術館的分館。

在鳥取砂丘上放風箏是我去鳥取旅行的一大樂趣，我也最喜歡坐在鳥取城跡的草坪上吃海苔飯糰當午餐。築起這座城的石牆之美，可說無與倫比。

吉田璋也，真是世間罕見之輩。

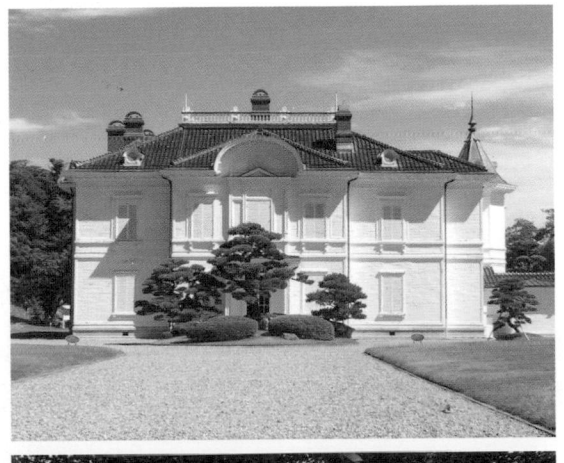

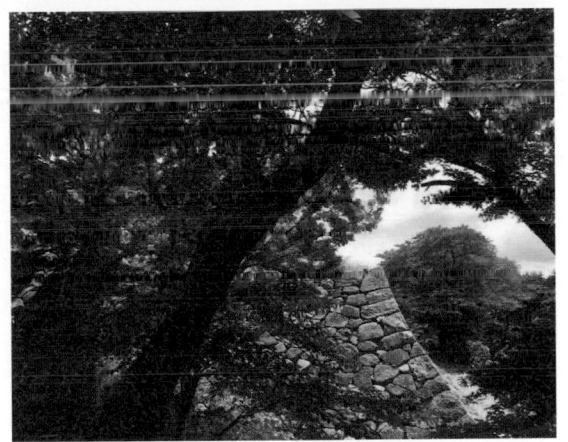

上：仁風閣（國家指定重要文化財）／下：鳥取城跡

* 伯納德‧里奇（Bernard Howell Leach，1887~1979），英國陶藝家，
與柳宗悅等白樺派人士熟識，協助他們推動民藝運動。
* 濱田庄司（1894~1978），日本陶藝家、民藝運動大將，被官方認定
為「人間國寶」。

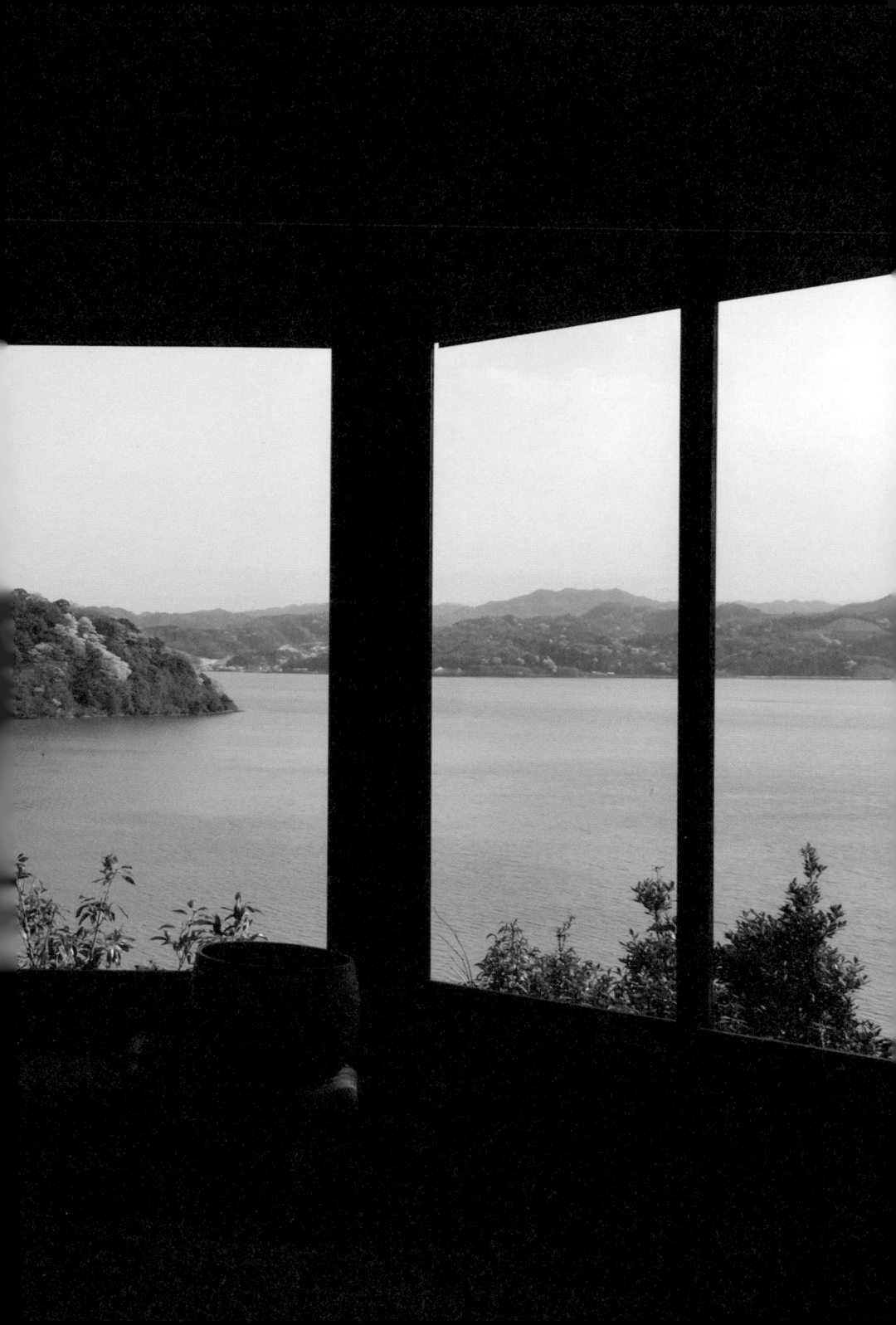

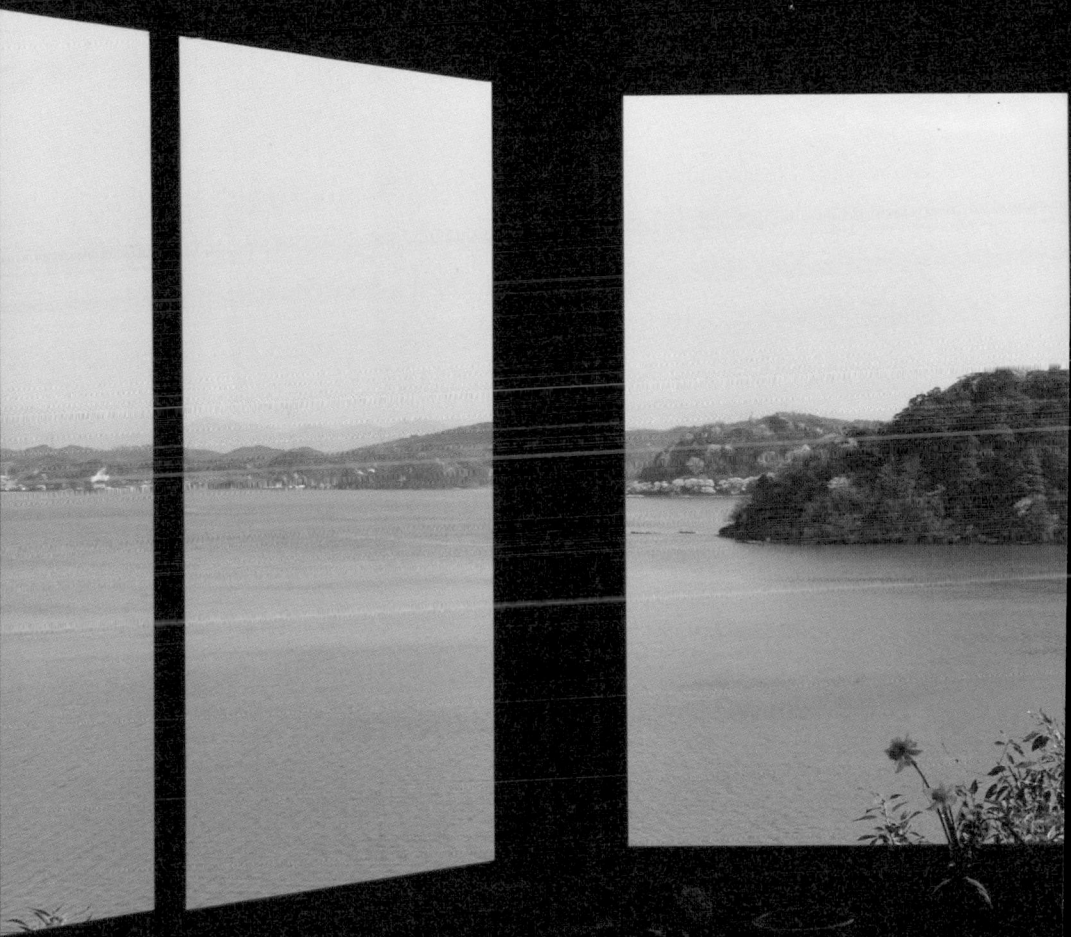

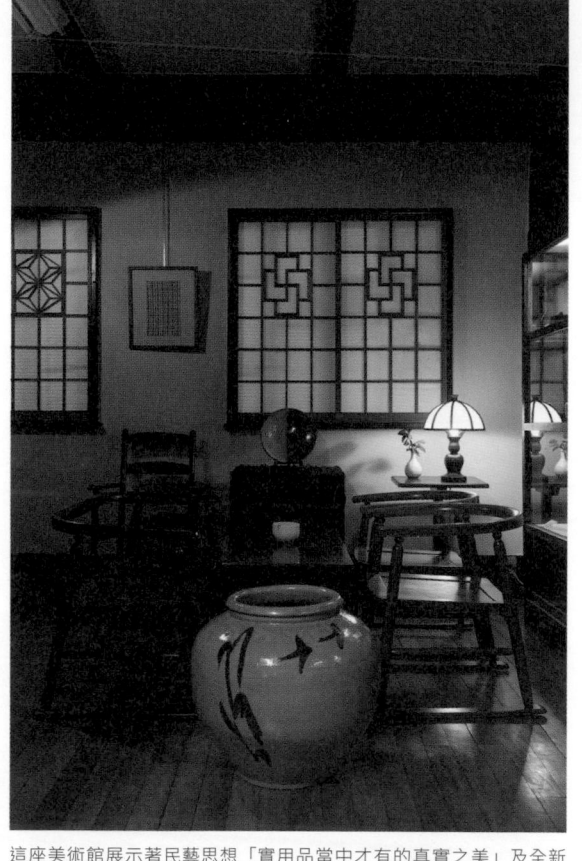

鳥取民藝美術館

這座美術館展示著民藝思想「實用品當中才有的真實之美」及全新的創作方針。

到鳥取旅行時，第一站我必定會去「鳥取民藝美術館」和「TAKUMI工藝店」，總是不知不覺在這兩個地方花了好多時間。

「鳥取民藝美術館」的前身是「鳥取民藝館」，誕生於昭和二十四年（一九四九），如前所述，它是吉田璋也憑藉一己之力催生的，同時也成為當地包含民藝運動在內的所有文化運動的據點。這棟建築物原本是妓院收納衣裳的倉庫，在昭和十八年（一九四三）九月鳥取大地震中傾倒，之後重建改造而成。到了昭和二十五年（一九五〇）又利用旁邊的空地新蓋了展示室，並以此為契機，改稱為「鳥取民藝美術館」。

這座美術館裡展示了吉田璋也自各地蒐集而來的收藏品以及大量的鳥取工藝品，比如牛戶燒的染分皿或辰己木工製作的椅子、衣櫃、檯燈等。最令我驚喜的是，我年輕時在銀座的「TAKUMI」買的同款椅子仍放在這裡展示。除了椅子、衣櫃之外，我還買過古典下掀式書桌、層架等，自到現在都還在使用。

日本各地都有類似民藝館的設施，我在旅行時若是知道當地有這樣的地方，通常都會造訪，但在我眼中，鳥取民藝美術館不偉小而美，展品的品味也是最好的。想到這一點，就不禁感佩吉田璋也的眼光之獨到。

吉田璋也的風采，我當然只在照片上見過，照片中的他看來是位個性沉穩的小鎮醫師，老實說，完全感受不到他跟「美」或「藝術」有什麼關聯。這樣的吉田璋也，究竟為什麼會傾盡全力推動民藝運動？區區一個牛戶燒的五郎八茶碗，經過他的慧眼便成了新作民藝的發端，這簡直是神蹟。假使沒有吉田璋也這號人物，鳥取民藝如今又會變成什麼樣子呢？光想就讓人害怕。

隨著工業進步，不只是鳥取，全日本的手工藝產業都一年一年地衰退。「希望吉田璋也的理念可以延續下去。」看著「鳥取民藝美術館」的展示品，我心裡不禁這麼想。

最後，我想介紹的是「童子地藏堂」。它的前身是昭和三十四年（一九五九）開設的「鳥取民藝美術館」分館，供奉的不是道祖神，而是夭折孩童們的墓，也就是在鳥取市的墓地裡被當成無主神而棄置的地藏，據說是江戶後期的享保年間到明治時代以前，由無名的石匠親手雕刻。在吉田璋也的眼中，這樣的地方也可以見到民藝之美。

每當來到這裡，我都會靜靜地雙手合十祝禱。

「童子地藏堂」。微微的自然光映照下，表情柔和的地藏靜靜佇立著。

TAKUMI 工藝店

昭和七年（一九三二）六月，「TAKUMI 工藝店」在鳥取市本町一丁目開張，隔年的昭和八年十二月，銀座的東京分店「TAKUMI」也開幕了。

我知道銀座的「TAKUMI」，記得是昭和四十年（一九六五）的事。我在這家店買了檯燈、層架、椅子等，大多是鳥取的民藝木製家具。

生長於東京的我，家中的生活器物（如擂缽、瓶子等）幾乎都是栃木縣的益子出產的陶器。益子的民藝很有名，我奶奶連彩繪土瓶都有（現在是我的了）。我大學時第一次去益子，那時甚至見到了濱田庄司。即使我無禮地貿然造訪，他仍然從屋內出來接待我，並親自帶我去看窯。

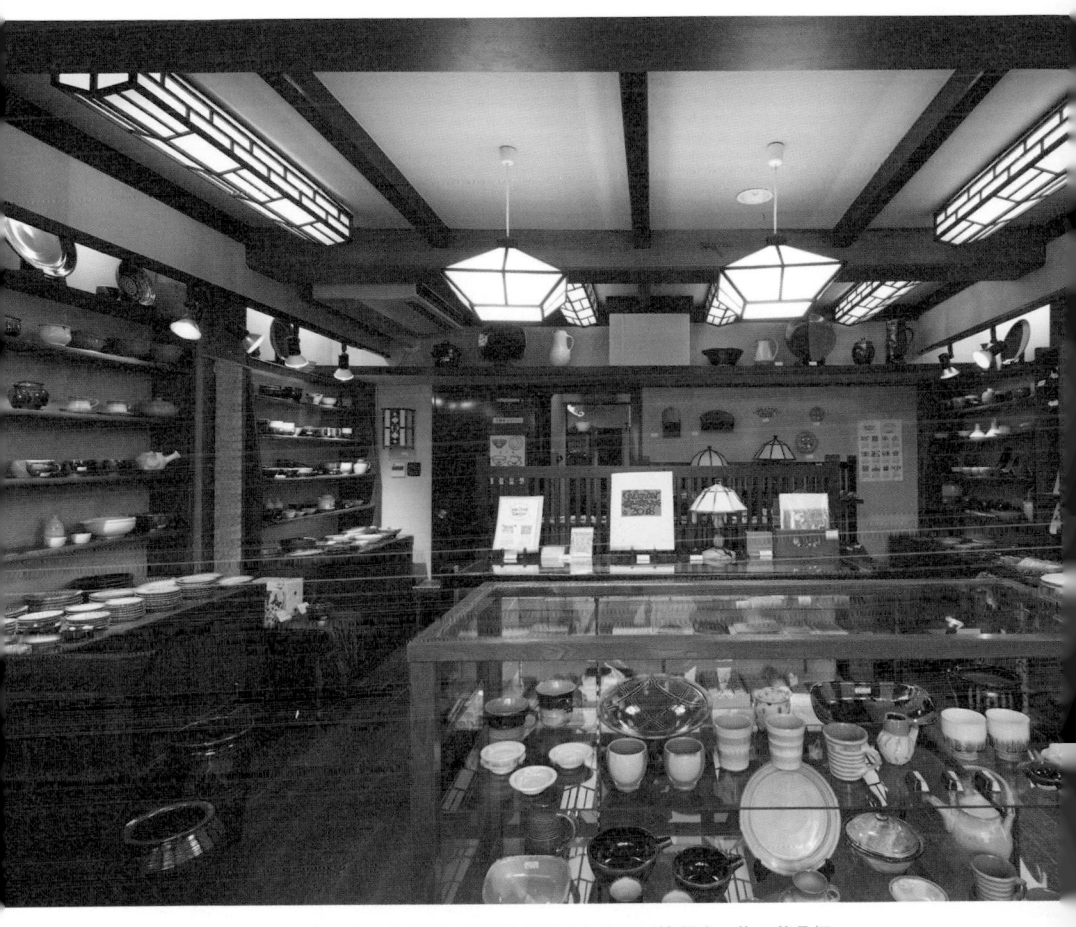

TAKUMI 工藝店的內觀。吉田在發起民藝運動後沒多久便開了這間店,為工藝品拓展銷售的管道。與工藝師攜手同行的歷史,至今仍生生不息。

大約八年前，我也去英國的聖艾夫斯造訪了「里奇窯」。那裡是伯納德・里奇以及跟著他回英國的濱田庄司，在大正九年（一九二〇）建造了歐洲第一座登窯的地方。

我第一次到鳥取市是昭和四十一年（一九六六）的五月，當時我二十三歲，已經在廣告代理公司工作，是利用黃金週的假期去旅行。那時鳥取城跡一帶剛有新綠萌芽，砂丘在陽光照射下閃閃發光，海水正藍的景色至今仍歷歷在目。

而「TAKUMI工藝店」更是令我心動不已，眼前看到的每樣東西我都想要，當時買下的朝鮮式層櫃現在也還在我家服役。

「TAKUMI工藝店」當然是吉田璋也推動「新作民藝」運動的一環。「那些工藝師雖然做出了民藝品，卻沒有銷售的管道，要是生活無法自立，也就難以培育民藝了。」他連這些都考量到，真是太令人敬佩了。

「TAKUMI」指的是「工匠」的「工」，據說是柳宗悅取的名字。

我至今難以忘懷初次踏進銀座「TAKUMI」時的那份感動。我在這家店認識了許多民窯的器皿，認識了手工織品、染製品、木製品等，那是將我無意識在心中所認知的「用之美」具體展現出來的地方。

直到今天，去鳥取旅行時，走一趟「TAKUMI 工藝店」仍是我最期待的事。我也在這裡結識了許多鳥取民窯的陶藝家。當我一眼看到山根窯那四角呈弧型的方盤時，馬上就想到要用它來吃咖哩飯，於是當場買了下來。還有另一個中意的器皿那時沒買，回家後一直念念不忘，後來還打了電話請店家幫我留下。當然，東京也有分店「TAKUMI」，但畢竟還是鳥取市的本店比較有味道，就算要我每天去，我也去不膩。

筆心

鳥取民窯

我經常想，就算有一塊土地的土壤非常適合用來燒製陶器，就算在這塊土地上有極為固守傳統的窯，但如果工藝師沒有相對的好品味，也就無法燒出好的作品。所幸鳥取有吉田璋也這號人物，大多數的窯在他的指導下，都能做出優秀的陶器，進而聞名全國。

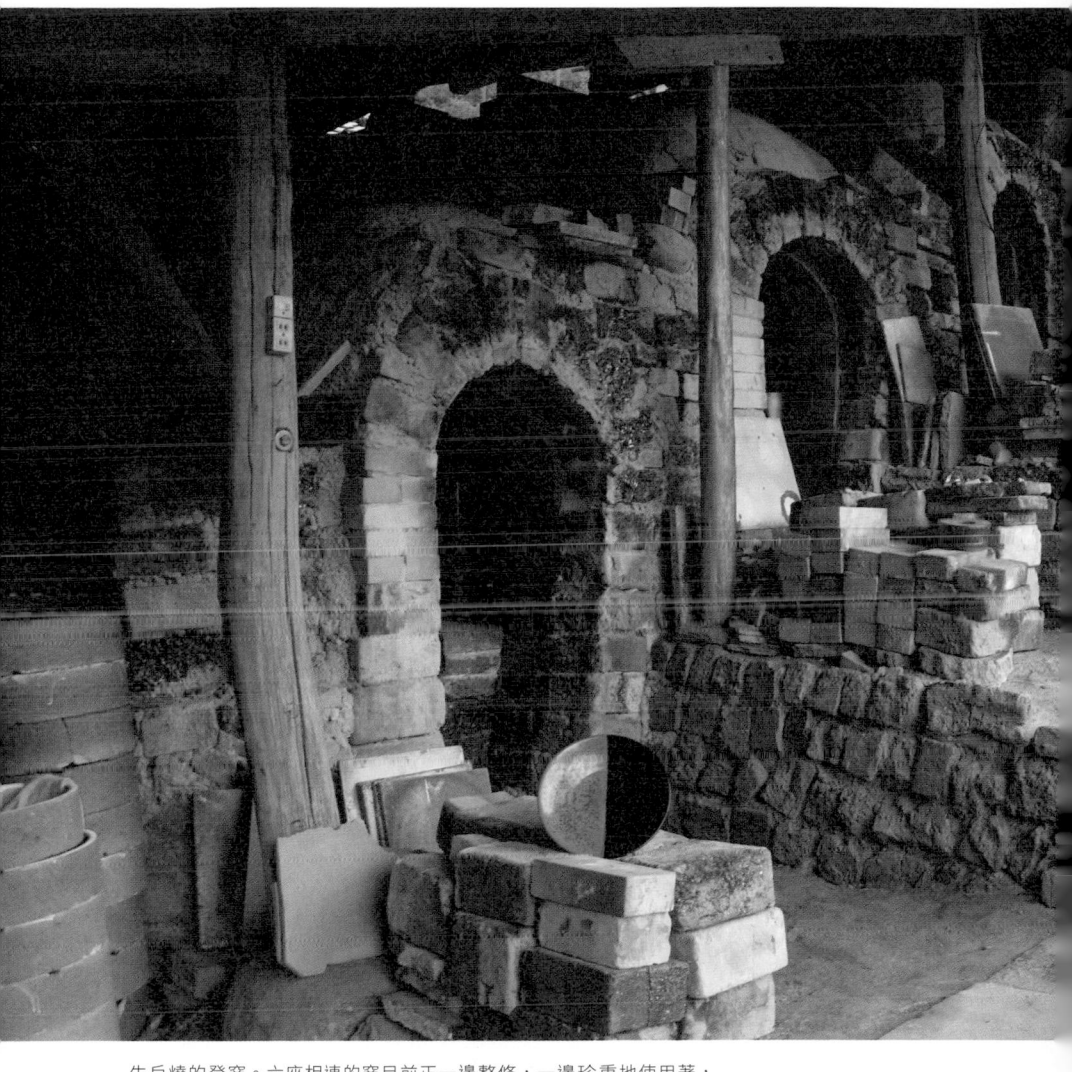

牛戶燒的登窯。六座相連的窯目前正一邊整修，一邊珍重地使用著，
是十分具代表性的民窯之一，希望可以傳承給下一代。

喜愛陶器的我，把逛遍全日本的窯場當作一項樂趣，在東京也會四處去逛那些陶器的展售店。但令我失望的是，怎樣也遇不到讓我想要買回家使用的陶器，這種感覺最近更是強烈。

我認為民藝的基礎就在於「用之美」。陶器並不是拿來擺設的，我總是先想到這個東西買回來能怎麼使用。比方說這個盤子想要用來吃咖哩飯，那個小碟子就拿來裝醬菜吧。想用這個茶杯喝濃茶，那個酒杯喝那支酒——光這樣想就夠讓我心喜。

我在鳥取的「TAKUMI工藝店」和銀座的「TAKUMI」，與各式各樣的鳥取陶器邂逅。

其中山根窯簡樸的泥釉陶器讓我毫無招架之力，只能乖乖掏出錢包來；而中井窯的淡藍色彩，也總是瞬間就擄獲了我的心。

陶藝家本來就是獨力作業，自我意識很強（大概），因此容易陷入孤芳自賞、不通情理的泥淖。其實不僅是陶藝家，只要身為職人，大多都有這樣的習性吧。對於這樣的人，不知道吉田璋也是如何引導他們的，我只能對他的耐心感到佩服。我猜，是因為吉田這個人有著讓職人也甘拜下風的強烈「熱情」吧。

不被奇妙的藝術性給迷惑。

忠於實用。

避免屈奇的技法。

不做奇形怪狀的器物。

我不知道吉田璋也是不是這樣教導鳥取的陶藝家，然而每次看到鳥取的窯場所出產的陶器，我彷彿都可以聽見他這樣說。

我曾經拜訪過鳥取的幾座窯場、與窯主交談，雖然不曾從他們的口中聽到特別稱讚吉田璋也的話，但他們所創造的東西卻是確切地實踐著吉田的教導，這一點實在令人欣喜。

當下所謂新的事物，必然有變舊的宿命等待著，而「用之美」正是「超越新與舊、恆久不變」的原點。就像航海外套是為了開帆船的人所設計的最佳穿著，要是為了追求時髦而穿上它，不免會感到幻滅。我想陶器也一樣吧。我喜歡鳥取的陶器，希望這種心情能一直持續下去。

山根窯

我第一次見到位於鳥取市青谷町山根的山根窯所製作的陶器，是在鳥取市的「TAKUMI工藝店」，記得那是將近十年前的事了。這個四個角呈圓弧狀、施以泥釉燒成的長方形器皿，讓我一見鍾情，當場就買了下來。那時我心想：

「好想用這個盤子吃咖哩飯。」

咖哩飯是我最喜歡的食物，愛到假使有人問我「最後的晚餐想吃什麼」，我一定毫不猶豫地回答咖哩飯。為了我這麼熱愛的咖哩飯而買的山根窯的盤子，對我來說相當高雅，至今我還是十分中意，一直都用它來吃咖哩飯。

在那之後，我經常一見到山根窯的陶器就不由分說地買下，這些製品真的可說是將「用之美」發揮到了極致。不裝模作樣，樸質實在，對於最討厭賣弄的我來說，這些出自山根窯的製品總讓我的心靈被洗滌了一番。

煙草巻き用
の灰皿
（山根
窯）

捲菸草專用的菸灰缸（山根窯）

カレー用
の皿
（山根
窯）

吃咖哩飯專用的盤子（山根窯）

我曾經好幾次拜訪這座窯場，窯主石原幸二是土生土長的在地人，昭和六十年（一九八五）春天在此開了這座窯場。石原先生的雙親、伯父都跟吉田璋也交情匪淺，因此他自幼就浸淫在民藝的世界裡。石原先生最擅長的是使用泥釉的技法，也就是將黏土加水混合，把攪成膏狀的泥釉淋在土坯表面燒成陶器。太專業的細節我也不懂，但大致可以想像成用美乃滋在大阪燒的表面畫線，這個上釉的動作非常講究手感，不能太刻意地去設計圖案，但也不是純粹靠偶然就能做出好的成品。我看過濱田庄司拿長柄杓舀著泥釉淋在素燒器皿上的照片，那還真是沒辦法中的辦法，讓人不由得想到泥釉技法的關鍵，或許就在於工藝師的習性與生活方式吧。

泥釉這種技法的發祥地在英國，我也曾為此去了一趟伯納德・里奇在濱田庄司的幫助下建造了登窯的聖艾夫斯，然而在當地的陶器店家卻完全不見泥釉陶。「以線條始，以線條終」，濱田庄司對於陶器總是堅持這樣的紋樣，或許因此才使得泥釉陶難以發展吧，畢竟不是單純在陶器表面畫線就好了。

我所擁有的石原幸二製作的泥釉陶器，每一件都是非常出色的作品，光是盯著看，就足以讓我湧現許多靈感。走一趟山根窯，是我去鳥取旅行時的樂趣之一。

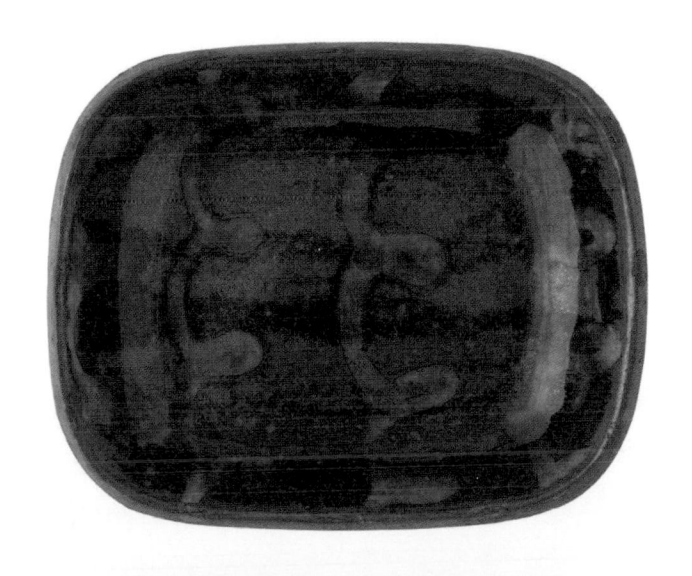

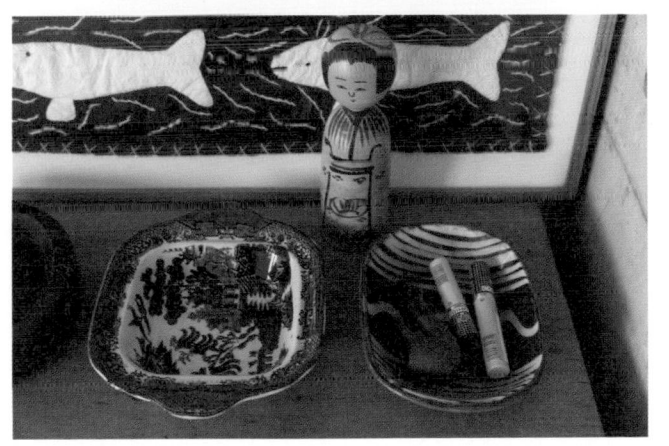

作者位於鎌倉山的工作室裡，以特別鍾情的灰泥釉橢圓
陶盤裝著愛用的菸斗。

牛戶燒

牛戶燒有著不可思議的魅力。那是一種一旦看見了便再也躲不過的魅力。因為毫無來由，所以總令人感覺拿它沒辦法。雖然要找理由應該還是有的，但那說不清的感覺，便是牛戶燒的魅力也說不定。

當年，吉田璋也在鳥取市的一間唐津屋（當時的陶器稱為唐津物）看到了一只五郎八茶碗，得知是出自牛戶燒的作品，便立即動身前往當地，這則軼事廣為流傳。據說那家唐津屋就是智頭街道上的松村南明堂。當時牛戶燒的窯主為第四代的小林秀晴，才三十多歲。那個時代，鎮上賣的淨是廉價的瀨戶物，像牛戶這樣自藩政時代流傳至今的民窯，一一面臨倒閉的危機。我想當時鎮上的人即使看著牛戶的陶器，大概也只覺得是舊東西、舊設計，然而吉田璋也不愧是吉田璋也，竟然看上了牛戶的器皿──如果是那大得驚人的盤

如果我是吉田璋也，大概也會做一樣的事吧。

44

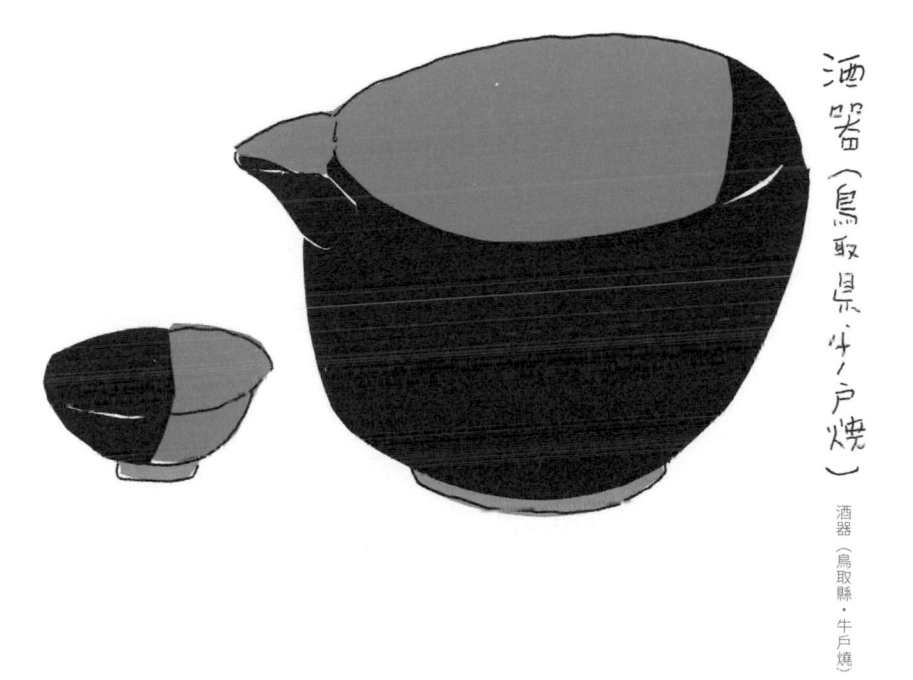

酒器（鳥取県・牛ノ戸焼）

酒器（鳥取縣・牛戸燒）

子也就算了，沒想到竟然是山陰地方隨處可見的五郎八茶碗。據說吉田來到這裡，帶來中國、朝鮮的各式民藝，與工藝師共同研究，牛戶燒從此成了日本新作民藝的領頭羊。

我收藏了好幾件牛戶燒陶器。三方掛皿、黑綠染分*皿、同是黑綠染分的片口缽、五郎八茶碗等，不論哪一個我都非常喜歡，經常拿出來使用。三方掛皿據說是牛戶燒第五代傳人小林榮一花了約十年的時間，不斷實驗所練就的高度技術結晶。

牛戶燒的發祥地是石見國的鄉田村（現在的島根縣江津市），從前是知名的石見燒產地，靠著北前船*將製品運送到全國各地。

黑綠染分皿是源自伊羅保（李朝時代製作的表面粗糙的朝鮮燒）的黃褐色與綠色的染分皿，將釉色替換成黑色與綠色，這一點也很吉田璋也。鳥取民藝美術館中展示著小林秀晴的牛戶燒黑綠染分皿逸品，非常美麗。而我對三方掛皿印象深刻，是因為在出雲民藝館中見到本尊後久久無法忘懷，我想那大概是小林榮一的作品吧。

我曾兩度拜訪牛戶燒，現今的窯主為第六代傳人小林孝男。他跟吉田璋也一樣受到了五郎八茶碗吸引而投身牛戶燒——過去在東京擔任建築設備設計師的他，當時到鳥取旅行，因而與五郎八茶碗有了命運般的邂逅。

* 三方掛和染分指的是以不同釉色分別上色，黑綠染分便是指半黑半綠。
* 江戶到明治時代活躍於日本海上，運送、買賣貨物的商船。

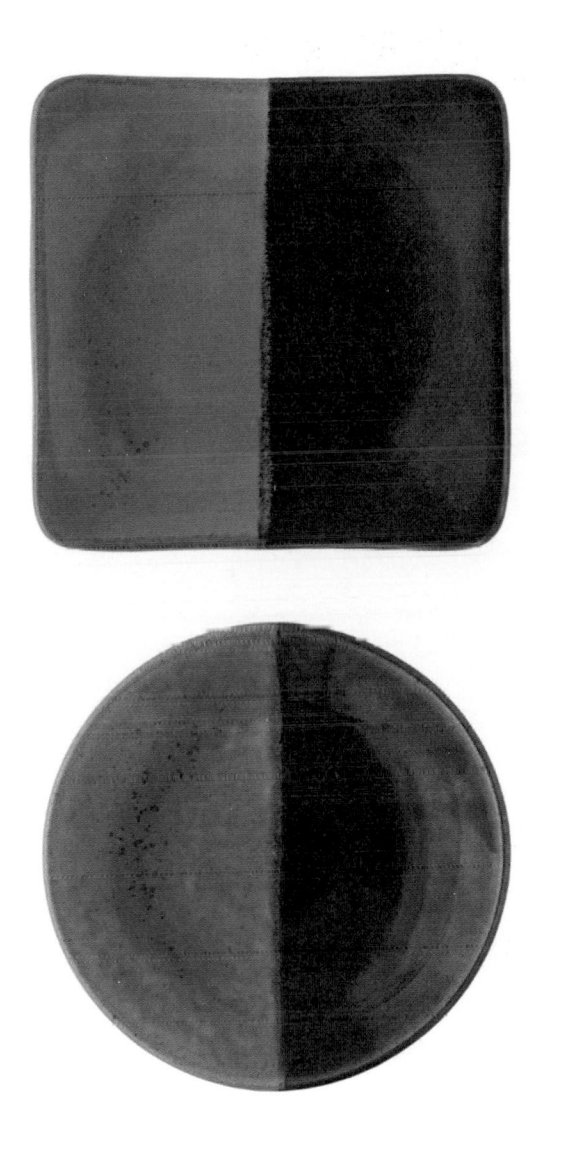

第六代窯主看上去非常有職人的氣質，交談之後，我才發現他竟有點害羞。而牛戶燒的魅力，如今就掌握在這個人手中。

青山工作室的餐具櫃裡排著滿
滿的民藝餐具，最顯眼的便是
牛戶燒的染分。

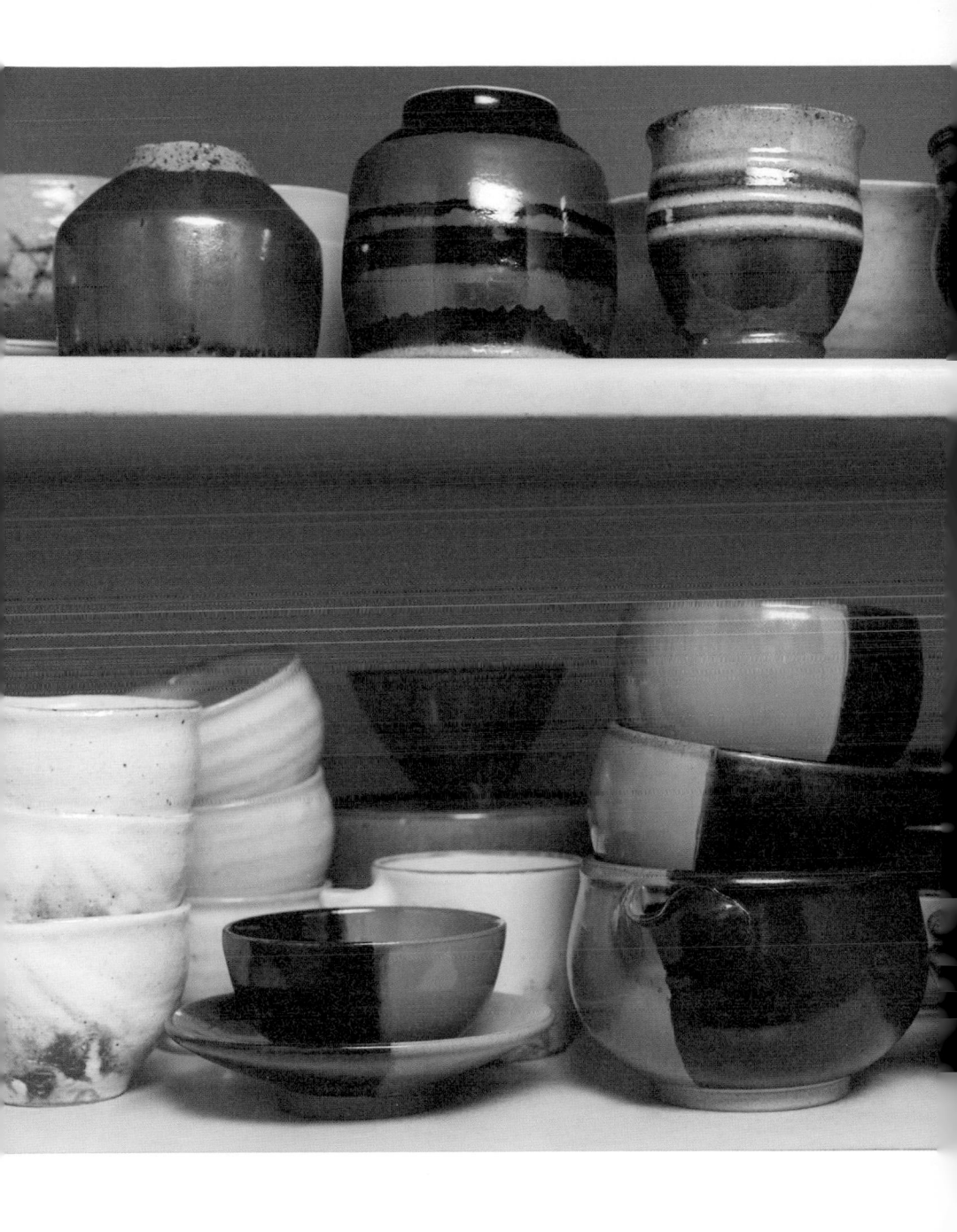

中井窯の皿

中井窯的圓盤

因州中井窯

鳥取有許多追求「用之美」的出色民窯，它們幾乎都是經過吉田璋也的指導才逐漸成長。令人掛心的是，吉田璋也去世之後，這些民窯會走上怎樣的路。現在已經有些民窯因此誤入歧途，或是因為在大都市獲得的名聲而動搖，也有些工藝師開始懷疑自己為何要執著於現有的模樣。這就像穿衣服一樣，航海外套不是為了穿來好看的，而是在帆船上最適合的穿著，至於棒球外套，則是為了讓棒球選手在上場與退場之間做好身體保暖。

我的中井窯茶碗也是在鳥取市的「TAKUMI 工

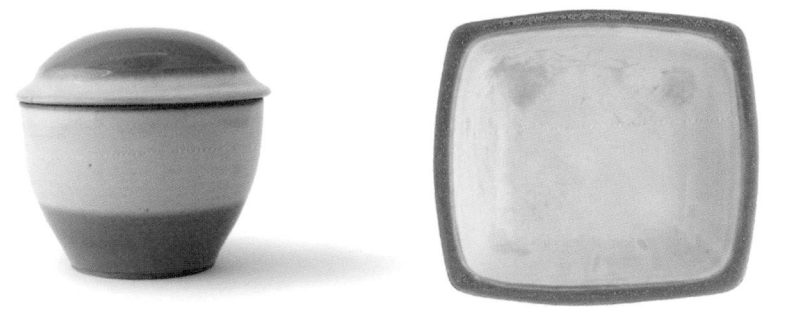

藝店」買的。在見到它的那一瞬間我就很想據為己有。之後再去鳥取時我又買了一個附蓋的壺，同時購入的還有一只方盤。這幾件製品的綠色（正確來說是藍綠色）與白濁之間取得了非常巧妙的平衡。

我現在每天都會使用這個茶碗，附蓋的壺則是用來放我每年自己醃漬的梅乾，方盤倒是不挑東西，放什麼都很適合，使用起來非常方便。

中井窯位於寧靜的山村之中，比鄰曳田川清澈的溪流。昭和二十年（一九四五），一位據說當過老師的坂本俊郎先生在此建造了這座登窯，中井則是當地的地名。

而讓中井窯進化的功臣也是吉田璋也。第二代窯主坂本實男當家的時候，吉田隨興地閒逛到這裡，不知受到了什麼感動，當天就開始指導起中井窯。雖說資料上寫的是吉田閒逛到中井窯，但也可

能是牛戶燒的窯主向每次開窯時必會來到此地的吉田介紹，要他走一趟中井窯看看也説不定。

中井窯現在的名稱是因州中井窯（自平成八年／一九九六年起），而當年吉田為中井窯取的名字則是牛戶燒脇窯。

我曾兩次造訪中井窯。現任窯主是第三代的坂本章先生，笑容靦腆，讓人印象深刻。章先生自平成十二年（二〇〇〇）起，就在世界級的商業設計師──柳宗悦的長子柳宗理的邀請下，參與製作了柳宗理監製的中井窯系列。

這當然是一項很棒的成就，然而我也期待他能再製作吉田璋也指導的作品。畢竟我喜歡的還是那個時期的製品居多。

我不時會想起這個不論何時都打理得整潔乾淨的庭院，以及池中悠游的鯉魚。

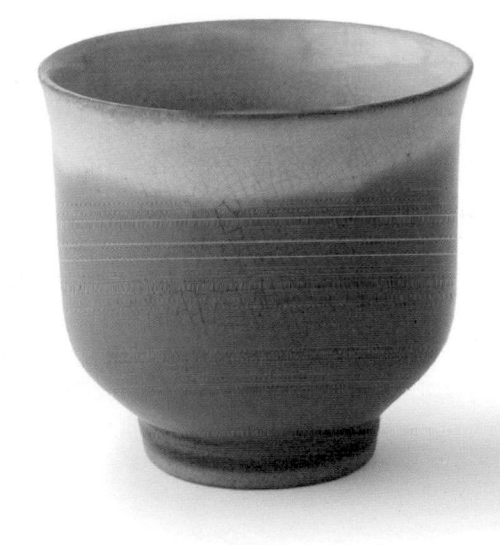

不少插畫誕生於這間青山工作室。桌上擺著三方掛皿。

延興寺窯

延興寺窯的資料上寫著，這座窯落腳的岩美町小田谷延興寺，過去是因幡守護大名山名氏的居城所在，因而帶動了地方的繁榮。說到山名氏，是南北朝、室町時代的守護大名，屬於室町幕府的四職（左京職、右京職、大膳職、修理職的總稱）之一。

這些歷史姑且放在一旁，延興寺窯現任的窯主山下清志也是個徹底追求「用之美」的人。他曾在河井寬次郎的弟子生田和孝身邊修業，與哥哥山下碩夫致力於復興長年來被埋沒的浦富燒，昭和五十三年（一九七八），在這個土質良好的地方建窯獨立，隔年春天初次開窯。六年前，自沖繩的讀谷山燒北窯修業歸來的女兒裕代也加入，共同參與製作。

山下先生師事的生田和孝是出身鳥取縣東伯郡北條町（現在的北榮町）的陶藝

ぐい呑みに使っている延興寺焼の湯呑み

延興寺窯燒製的茶杯
被我拿來當酒杯

家，主要以面取、鎬手＊等丹波燒的技法製作日用器物，風格俐落又充滿溫度，正可說貫徹了「用之美」的精髓，令人百看不膩。現在在北榮町的北榮未來傳承館裡還設有「生田和孝作品常設展示室」。

我曾兩度造訪延興寺窯，位於綠蔭中的工房被清新的空氣包圍著，那樣的感覺幾乎是直接呈現山下先生的人格特質。在這兒購買的橢圓盤子我經常拿出來用，茶杯、酒杯也是天天擺在手邊。

曾在沖繩修業的裕代小姐的作品一點也不輸父親，相信她會是今後帶動日本民藝陶器界往前行的人。

在山下先生的作品中可以看到習自生田和孝的面取技術，不過多了生田作品所沒有的一

＊ 面取為將坯體表面或邊角削平，鎬手則為刮削坯體以呈現凸起的紋路。

股清麗，是我很喜歡的。許多創作者愛追求變化，但一个小心就會走偏變得奇形怪狀，這樣的人我還看得真不少。然而山下先生讓人感覺並不注意時下流行，而總是追尋著自我（或當下）。

老實說，鳥取縣有其他作品更具現代感的窯，但是在鳥取從事手工藝的人，是不能抹去吉田璋也的精神的。

我雖然也喜歡山下先生創作的白釉面取，但覺得琉璃釉面取又更好。這種釉色如果要以日本的傳統色彩來形容的話，應該是紺青這種帶點紫的顏色吧，就是有種深藍的感覺。除了山下先生之外，我還沒見過有誰能燒出這種色彩的陶器。我常用這個茶杯喝茶，內側帶點灰色的白，將茶湯的顏色映襯得更美。

陶藝家最令人羨慕的，是年紀越長，作品越充實。山下先生毫無疑問是當今鳥取最重要的手工藝創作者之一。

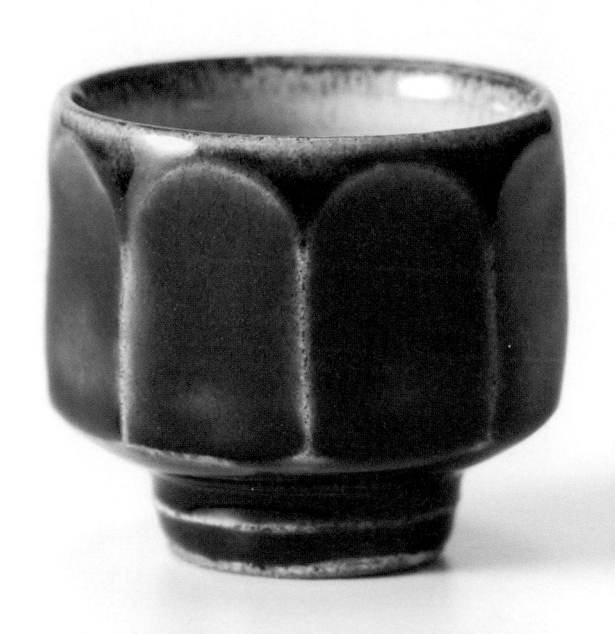

琉璃釉面取茶杯。讓人聯想到山陰的天空與海洋的青藍色調，美得令人陶醉。

福光燒

這座位在倉吉市福光的窯場，直接取用地名「福光」來命名，而「福光」這個地名搭配這座窯，也真是剛剛好。窯主河本賢治生於倉吉市，與延興寺窯的山下清志一樣曾在生田和孝的窯場修業。

生田和孝究竟是何方神聖呢？我一度十分好奇，某天很幸運地有機會參觀位在鳥取縣東伯郡北榮町田井的「北榮未來傳承館」，這才解開了我的疑惑。

生田和孝於昭和二年（一九二七）出生在鳥取縣東伯郡北條町（現在的北榮町）江北。昭和二十二年（一九四七），以陶藝為志向的他到京都接受河井武一的指導，志一是河井寬次郎的門下。

昭和二十六年（一九五一）更拜入河井寬次郎的門下。

昭和三十年（一九五五），他回到家鄉鳥取，認識了民藝運動家吉田璋也，隔年移居兵庫縣今田町，向市野利雄學習丹波燒的技法。之後在昭和三十四年

（一九五九）建造登窯，以丹波燒的技法為基礎，投入日用器物的製作。他的作品特徵是使用面取、鎬手等簡潔又樸素的技法，以及糠釉、飴釉等釉藥，形成一股溫潤的風格，然而不論怎麼看都魄力十足且具現代感，甚至可以說，他的作品會震懾人們的心魂。昭和五十年（一九七五），生田和孝還在第三屆日本陶藝展獲得了文部大臣賞。

他於昭和五十七年（一九八二）去世，享年五十五歲。以陶藝家來說，還是大有可為的年紀，實在令人惋惜。儘管如此，生田和孝的作品之美仍是無庸置疑的。

光是介紹生田和孝便使用掉了好多篇幅，這是因為在我心中，福光窯的河本賢治先生最是承繼了生田和孝的教導。不過河本先生看上去是個穩重內斂的人，他的作品與生田和孝相比，又更加洗練，十分高雅。

我在福光窯買了一只附蓋的方形容器，沉穩的色澤非常美麗。河本先生曾在文章中寫道，對待器物，應是「使用它、照顧它、欣賞它」，我相當認同。

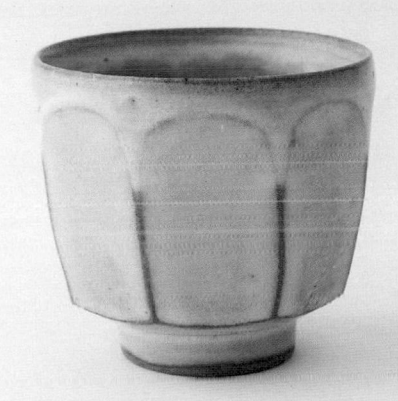

首狂下斷

柳屋

第一次見到柳屋的紙糊面具＊是在鳥取市的「TAKUMI工藝店」。店裡的牆上掛著「猩猩」、「笑臉」、「青色塌鼻」這幾款面具，其中黃色的「笑臉」打中了我，當下就買回家。「猩猩」是整張面具塗上正紅色，從那應該是頭頂的部位，垂下染成紅色的麻質纖維覆在額頭上。「笑臉」則顧名思義，是表情放鬆的開懷笑容，實在惹人喜愛。柳屋的紙糊製品不論哪一種都有古早味童玩滿滿的懷舊感，非常吸引人，其中最出名的要屬「麒麟獅子面具」。而「笑臉」便是表演麒麟獅子舞＊時，跟在引導麒麟的「猩猩」身旁、負責開路的角色。

為製作這些玩具打下基礎的是田中達之助，他因心疼明治到大正時期因幡地方的玩具失傳，為復興這三工藝而投注心血。田中達之助在昭和五十四年（一九七九）去世，好在女兒田中宮子與夫婿勤二完全承繼了父親的遺志，著實令人欣喜。我買

＊ 原文「張り子」，是在竹、木或黏土做成的模型上糊紙或其他材料，有利於大量製作的手工技法。

＊ 麒麟為幻想中的動物，象徵和平繁盛的時代。日本神社的春秋祭典會在神明的面前表演麒麟獅子舞，以祈求平安無災。

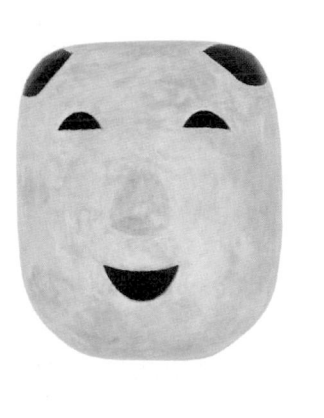

這張「笑臉」，時是一九六〇年代，因此很可能是上一代的達之助先生所做的，至今我都非常珍惜。

其實我也有一只「猩猩」，是在東京一間叫備後屋的民藝店買的，顯然是件歷史悠久的古物，想必也是出自達之助先生之手。與現在的「猩猩」相比，表情有點嚇人，讓我頗為欣賞。

我至未曾親眼見過，但很希望有機會看看表演麒麟獅子舞時，戴著「猩猩」與「笑臉」面具的舞者是怎麼跳那些動作的。我只在中島菜刀*所繪的「麒麟獅子屏風」印刷品上看過，非常精采。

說起來，猩猩究竟是怎樣的生物呢？一般來說，是指棲息在南方的紅毛猩猩，然而在中國古籍裡出現的猩猩幻想的元素較強，對於外貌的形容也不一。最常見的形容是類似猴子、長髮而有近似人的表情，以雙腳站立行走，叫聲像人類幼童的哭聲，總是團體行動，聽得懂人的話。最奇妙的是，猩猩喜歡酒與木屐，要捕抓猩猩時，只要放上這兩種東西就可以輕而易舉地抓到。每次只要想到這些傳說，我便覺得那

* 中島菜刀（1902~1955），鳥取縣出身的日本畫家，曾多次入選日本美術院展。

工作室的牆上，猩猩面具帶著幽默的微笑。這是第一代的作品。

「猩猩」的紅面具實在做得太好了。

而且「猩猩」也成了能樂的曲名之一。

我曾經造訪過柳屋一次，當時店

主不在，是由太太接受我的訪問。

記得那時我也向她提過自己有第一代

（田中達之助）所做的「猩猩」與「笑

臉」面具。儘管日本各地都有紙糊面

具，但就我的感覺，還是柳屋做的最

好。與上一代的作品相比，這一代的

面具表情變得較清朗，不也反映出時

代的變遷以及創作者生活在現今所呼

吸的氣息嗎？衷心期盼今後他們也能

創作不懈。

66

北條土人偶

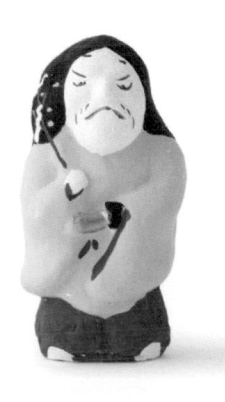

加藤廉兵衛（東伯郡北條町江北）所做的十人偶被稱為「北條土人偶」，是他自舊滿洲被遣返後，以這一帶的土壤捏製而成的，做的大都是他回憶中的事物，其中又以鄉野傳說或神話居多。光是這一類作品就有上百種，如「大山的白狐」、「因幡的遊女阿富」、「桂藏坊」等。桂藏坊據說住在鳥取城附近，擔任城士的使者，腳程快得令人難以置信，往返鳥取與江戶只需三天三夜，非常厲害，想來應該是名忍者吧。回頭說說

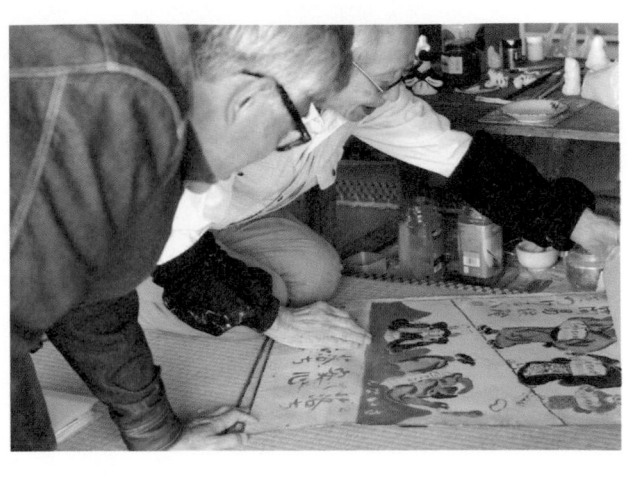

在工房裡。珍貴的海報收藏品是加藤先生創作的靈感來源，看著這些海報，話題連綿不斷。

土人偶，其他還有「阿種」、「紅豬」、「湖山長壽老人」、「三德美女」等。除了桂藏坊的傳說外，狐狸的故事也很有趣。大山的白狐原本是照管大黑神廚房的大山之神，後來化作白狐守護著大山的人民。有一天，狐狸被以馬匹載貨的鬍子源四郎給抓到，悠哉悠哉的牠這才發現大事不妙，趕緊脫逃到附近，並裝成路邊的地藏。

鬍子源四郎四處找牠，發現路邊原本的六座地藏變成了七座，可是七座都是石雕的，怎麼也看不出有何不同，於是他在每座地藏的頭上都點了大山艾灸，不久，其中一座地藏的鼻子開始動來動去，表情也揪成一團，受不了熱氣的狐狸終於忍不住脫下地藏的外衣，現出原形。

68

「遊女阿富」也是跟狐狸有關的故事。據說這隻狐狸原本棲息在氣高郡的立見峠＊，為了報恩而化身為女子，並贈送大筆銀兩給恩人——要是真有這樣的狐狸，我也願意好好對待牠。

「湖山長壽老人」則是寄寓人性的傲慢，是個意味深長的故事。所謂湖山，指的是山陰本線湖山站的湖山池。傳說有一年，在田中插秧的老人因為工作還沒完成，太陽卻已經快要下山，於是打了一把金扇子，將陽光喚回，直到他完成插秧的工作。

天神對他這樣自以為可以干擾天道的行為大為震怒，於是讓老人的良田在一夜之間化為水池，便是這湖山池。這座湖山池至今仍在，風景十分優美。

我拜訪北條土人偶的工房是平成二十二年〈二○一○〉秋天的事。工房的架上擺著都快滿出來的土人偶。加藤先生神采奕奕的樣子，怎麼也看不出已是九十幾歲高齡，讓人印象非常深刻。

＊ 山頂之意。

備後屋

說到倉吉，大家腦海中立刻浮現的，想必是那白壁土藏群，以及備後屋（現在改名為 Hakota 人偶工房）所做的「Hakota 人偶」吧。

在備後屋，除了「Hakota 人偶」之外，還可以製作倉吉紙糊或木製玩具、土人偶（像是一直以來製作的倉吉天神）等等。「Hakota 人偶」據說是天明年間（一七八一～八九年）從備後國（現在的廣島縣東部）來做生意的備後屋治兵衛所

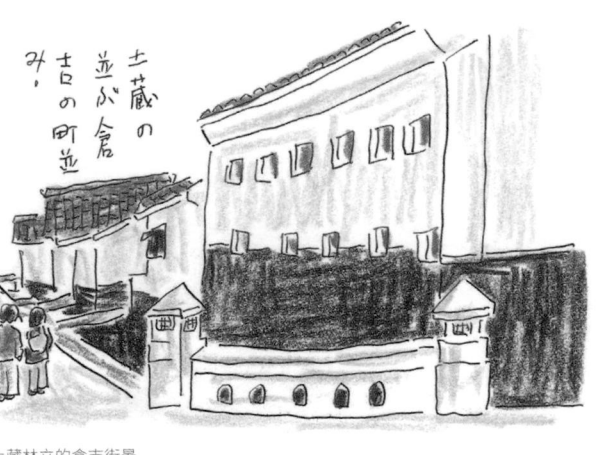

土藏林立的倉吉街景

70

創造的，傳到現在的店主三好明先生已是第七代。「Hakota 人偶」與芥子娃娃相似，是沒有手腳、呈圓筒形的紙糊玩具。脖子的部分稍細，身上的和服是紅底帶花的圖案，衣襟、衣帶則都是黑色的。尺寸約有六種，大的可以讓小孩子背著走，小的則能讓幼兒握在手中。

「Hakota 人偶」的「Hakota」是從「這子」這個詞轉化來的，意思是爬行的孩童，也就是幼兒。

在倉吉的白壁土藏群周邊散步很有趣，七藏群的中心有細細的玉川蜿蜒流過。

我第一次造訪備後屋已經是十多年前的事了，當時挑戰為「Hakota 人偶」畫上表情，這件事至今仍讓我回味無窮。在「Hakota 人偶」塗得一片白的臉上，用毛筆沾顏料為她畫上表情，當時的店主三好先生還親切地教我怎麼用筆。畫好的「Hakota 人偶」現在還擺在我家裡，那人偶的表情難以形容，可說淡淡地顯露出日本女性的溫柔。

倉吉市是鳥取縣中部的主要都市，位於倉吉平原的南部，自古以來便是伯耆國的中樞，因而繁榮昌盛。白壁土藏群前方可見的打吹山，在中世時築有山名氏的打吹城，近世則有鳥取藩的家老荒尾氏的衙邸。而荒尾氏的墓地就在打吹山半山腰的長谷寺，我也曾前往瞻仰。寺裡有著傳說中的繪馬，據說上頭的白馬以前每天夜裡

都會偷溜出來將山下的稻田踩得一團亂*，我十分推薦感興趣的人到這裡走一趟。

倉吉附近也有很多溫泉。三朝溫泉、關金溫泉、羽合溫泉、東鄉溫泉，各有特色，難分軒輊。在白壁土藏群之間散步，接著到備後屋試試身手，畫一只「Hakota 人偶」，晚上再去泡溫泉，這行程是不是很棒呢？備後屋附近的大岳院是以「南總里見八犬傳」聞名的里見忠義長眠的寺院，他是安房館山藩里見氏最後一代的城主，因捲入幕府政爭被轉封至倉吉，最後在關金一地憂憤而死，得年二十九歲。大岳院境內有為忠義殉死的八位家臣之墓，傳說瀧澤馬琴便是在這裡得到靈感，才寫出「南總里見八犬傳」。

話題有點偏離了「Hakota 人偶」。總之，倉吉是個有很多可看之處的小鎮，值得走一趟。

* 傳說後來農民要求寺裡的和尚負責，於是和尚想到在繪馬的馬轡畫上繩子表示將馬拴住，從此以後便不再有稻田被破壞了。

祐生相會館

說到鳥取縣這塊土地，就不得不提起吉田璋也以及接下來要介紹的板祐生，他們對培育民藝（手工藝）卓有貢獻，而且都不曾藉此沽名釣譽，總是默默地為手工藝奉獻他們的熱情。但別說吉田璋也了，板祐生這號人物如今更是不為人知。

板祐生（本名板愈良）於明治二十二年（一八八九）九月出生在鳥取縣西伯郡東長田村（現在的南部町），十五歲就當上代用教員*，由此可見他是多麼優秀的人才——畢竟十五歲放在今天，不過是個中學三年級的學生而已。而他此後的人生就這樣大半投入在教育的第一線。這段期間，板祐生參加了收藏家們所組成的「我樂他宗」同好會，蒐集了各地的鄉土玩具，乃至海報、甜點標籤、手帕等約四萬件物品。

此外，他也以當時用來印刷文字的孔版來製作孔版畫（孔版上的圖樣可使油墨滲透至紙張，達到重複印刷的技術），以獨有的技法製作分色版，創作多色印刷孔

* 戰前的小學校裡，未經過師範學校訓練取得教師執照的教師，會暫時以「代用教員」稱呼。

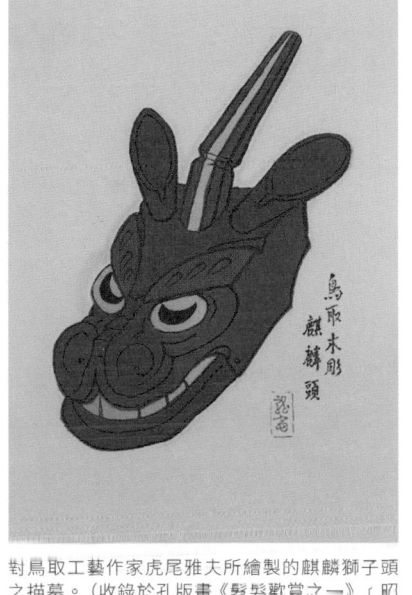

對鳥取工藝作家虎尾雅大所繪製的麒麟獅子頭之描摹。（收錄於孔版畫《髯髯歡賞之一》〔昭和8年7月刊行〕）。連同次頁的畫，都是板祐生的作品。

生孔版畫創作的原點，全都是他投注了相當大的熱情去關注與熱愛的鄉土玩具（其中我最喜歡芥子娃娃系列，還看得到秋田縣木地山系的小椋久太郎所做的芥子娃娃，真讓我看得不亦樂乎），此外還有海報、鐵路便當的包裝紙、食品標籤、色紙、火柴盒、電車車票等，都是理解當時生活的貴重資料。

儘管展品如此豐富，但這麼棒的美術館卻沒有多少人懂得欣賞。我認為從事廣告設計的人都該親眼看看大正時代的啤酒（UNION BEER）或紅玉葡萄酒的海報，在這兒都有。

版，獲得很高的評價，被視為將孔版畫提升到藝術領域的先驅。

板祐生出生的西伯郡南部町有間他的懷舊美術館「祐生相會館」，我去參觀過，非常精采。館內展出的四萬件收藏品，可說是板祐生孔版畫創作的原點，全都是他投注了相當大的熱情去關注與熱愛的鄉土玩具（其

75

上：鳥取小風箏／下：鳥取的流雛＊（均收錄於孔版畫集《因伯玩具Ⅱ》〔昭和2年6月刊行〕）。

美術館整體大致分為下列幾個部分：第一展示室是板祐生的照片與年譜，介紹他的一生，第二展示室展示了他自全國各地蒐集來的鄉土玩具，第三展示室擺放著他的孔版畫作品，第四展示室則是依不同主題策展，展示各類收藏品。這些都非常有看頭，要是在東京展出想必會引起注意，恐怕得排隊才能進場吧。

然而這間「祐生相會館」卻靜悄悄地佇立在這裡。

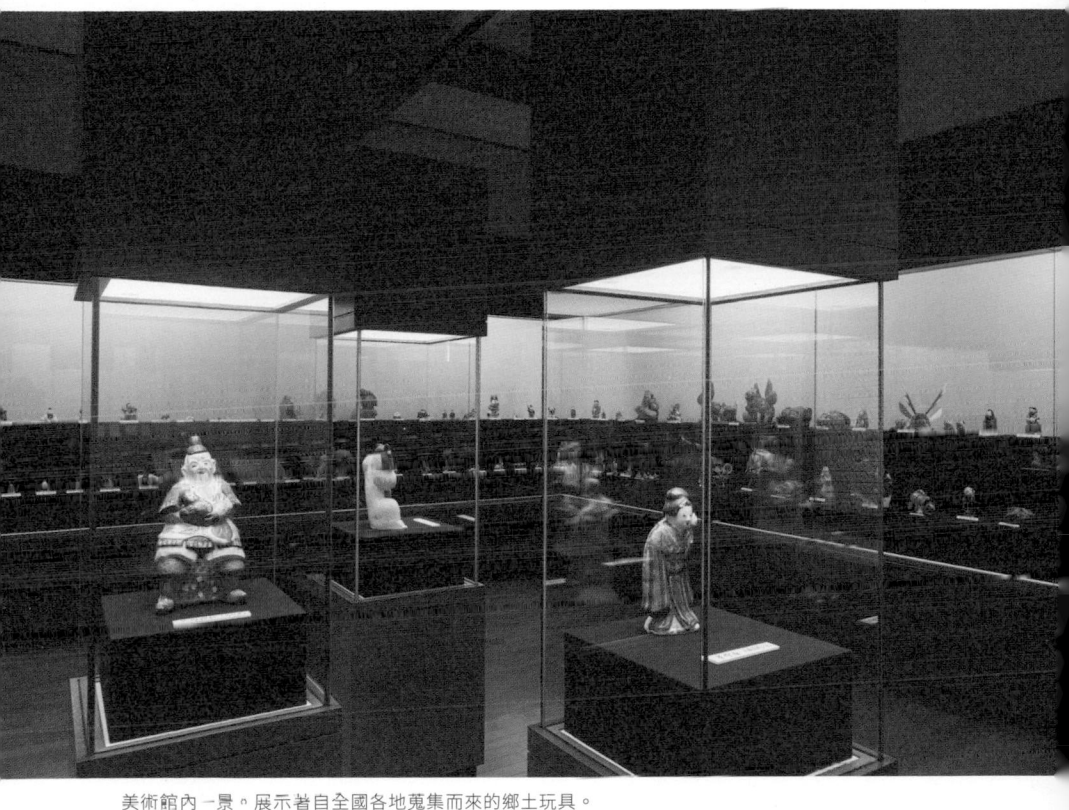

美術館內一景。展示著自全國各地蒐集而來的鄉土玩具。

* 每年 3 月 3 日女兒節時，為祈求孩子
平安成長而放入河川流放的紙人偶。

鳥取民藝木工

我最初遇見鳥取民藝家具是在東京銀座的民藝店「TAKUMI」。這家店承繼了昭和八年（一九三三）於鳥取開店成功的「TAKUMI工藝店」，而到東京來展店。

我開始去逛銀座「TAKUMI」、不時走訪益子，並前去拜訪濱田庄司先生，是在大學二年級左右。還記得穿著深藍綠色工作服配上黃色玳瑁眼鏡的濱田先生，整個人散發著強大的氣場。

在銀座「TAKUMI」接觸到鳥取民藝家具時，我還是剛進入廣告代理公司「電通」的菜鳥。當時電通正在築地蓋新的辦公大樓（由丹下健三設計），員工就分散到公司在銀座各處租借的辦公室上班。我所屬的國際廣告製作室便位在離「TAKUMI」走路不到一分鐘的G大樓。每天一到午餐時間，我就會去「TAKUMI」逛逛。那個年代只要講到民藝家具，大家第一個想到的都是松本，但當我看到鳥取的民藝家具

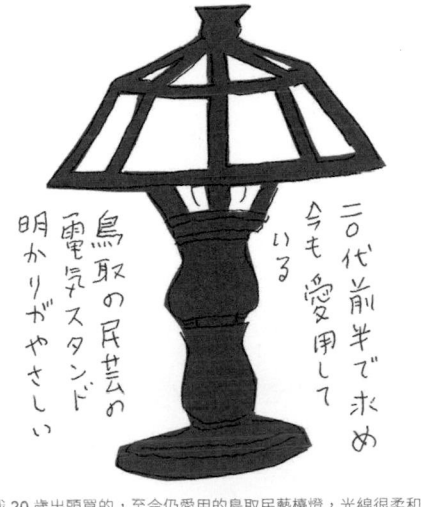

二〇代前半で求め
今も愛用して
いる

鳥取の民芸の
電気スタンド
明かりがやさしい

我 20 歲出頭買的，至今仍愛用的鳥取民藝檯燈，光線很柔和

時，卻瞬間失去理智——簡單來說，就是想要得不得了。

我最先買下的是一座伸縮式的檯燈。我完全不知它的創作者是誰，也沒想過要去查，只是非常喜歡，説什麼都想要讓它變成自己的。這座檯燈的燈罩用的紙是因州和紙，燈罩與基座則是指物師與木地師*技術合作的結晶。這是找過了很久才知道的事，且至今仍十分珍惜地愛用它。

之後我陸續添購了古典下掀式書桌・層架（韓國式設計）、衣櫃、椅子（與四腳椅同樣造型的旋轉椅）。以我二十來歲當時的經濟能力買得起這些，可以看出我有多麼喜歡鳥取民藝家具了

* 指物師以木板製作家具器物，木地師則是以轆轤加工木製品。

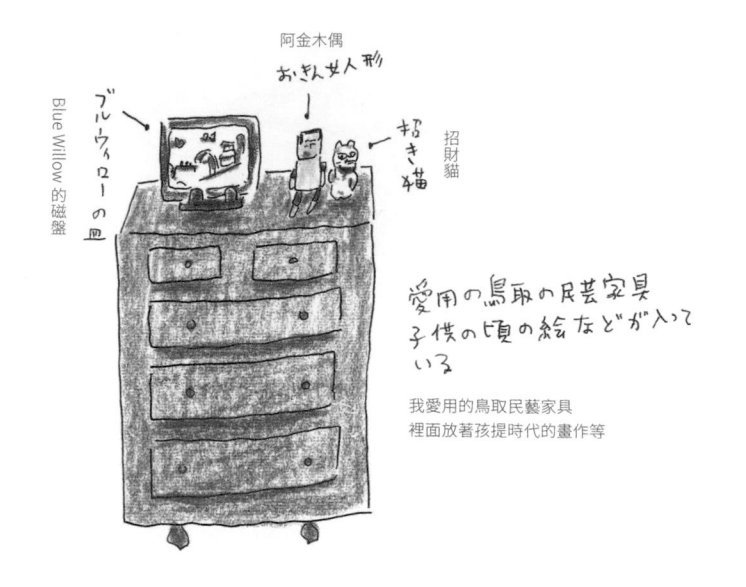

ブルーウィローの皿
Blue Willow 的磁盤

阿金木偶
おきん女人形

招き猫
招財貓

愛用の鳥取の民芸家具
子供の頃の絵などが入って
いる

我愛用的鳥取民藝家具
裡面放著孩提時代的畫作等

吧。這些家具全都是經過吉田璋也的指

導、由辰己木工製作的極品，今天就算

放在鳥取民藝美術館展示也毫不遜色。

為何我會如此醉心於鳥取的民藝家

具呢？大概是因為鳥取民藝家具帶有我

喜歡的美式鄉村風吧。據說璋也先生也

是在柳宗悅的介紹下，拿了新英格蘭家

具的書參考，來設計民藝洋風家具的，

這真是完全打中了我的喜好。

很多東西都一樣，我不喜歡太過精

巧的技術。當然，有高度技術是好事，

但要是讓我覺得只有這一點，我就不會

太喜歡。不管是新英格蘭風還是美式鄉

村風，有好技術之外，還要帶點隨性的

感覺才合我的胃口，可不是貴族雅痞會

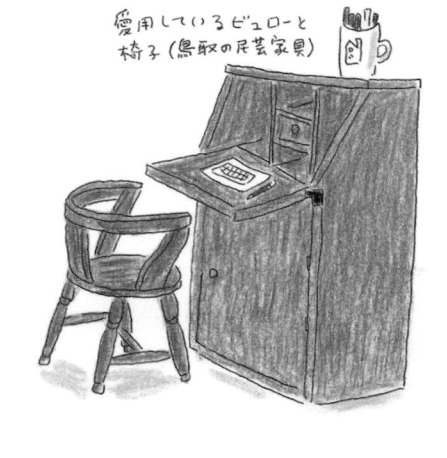

我愛用的古典下掀式書桌
與椅子（鳥取民藝家具）

愛用しているビューローと
椅子（鳥取の民芸家具）

喜歡的那種精緻品味。

　鳥取的民藝家具還有一點令我喜愛的，是漆的香氣。塗上透明漆可以讓木頭材料的特質更顯著，光看就令人舒心。而且不只是新品，即使是用久了的老東西，也仍舊會保有這種感覺。就像貫徹自己生活哲學的人，隨著年紀增長，臉上慢慢地會浮現一種有深度的表情。除了旋轉椅之外，我現在用的家具幾乎都是二、三十歲時買的，每一樣都「歷經風霜」，顏色褪得恰到好處。

　我所使用的鳥取民藝家具幾乎都是辰己木工製作的。在昭和二十七年（一九五二）的鳥取大火中，吉田璋也的診所與自宅都慘遭祝融，後來新蓋的

診所採用的家具全都由他自己設計，負責製作的則是戰後沒多久即在鳥取創業的辰己木工。我曾參觀過璋也先生的醫院，看到同款的椅子與家具時，真是感到與有榮焉。

昭和七年（一九三二），吉田璋也設計的檯燈（不是我買的那款）在產業美術運動民藝品展覽會上獲得了民藝賞，而參與製作的，便是被璋也先生發掘的木工師傅虎尾政次。他的「虎尾光藝堂」參考璋也先生拿來的新英格蘭家具書籍，創造了

放在辦公室工作桌旁的收納櫃（己已完工製）

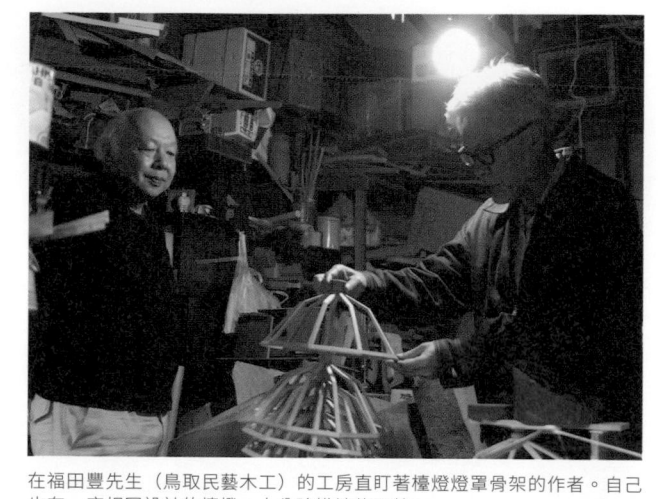

在福田豐先生（鳥取民藝木工）的工房直盯著檯燈燈罩骨架的作者。自己也有一座相同設計的檯燈，十分珍惜地使用著。

貼近日本人生活的各式木工家具。而倉吉有位福田祥先生，在「虎尾光藝堂」修業時就備受期待，之後獨立創業，是畢生肩負著開創新作民藝木工時代重任的職人。如今，他的長子福田豐繼承了他的路線，功力可謂神乎其技。我曾一度到福田豐先生的工房拜訪，他那沉穩的氣質完全展露在言行之中，沉默寡言，偶爾微微一笑。啊，鳥取還有這樣的木工職人呢！讓我感到十分欣慰。

就在我在桌前寫著這份稿子的同時，正坐著鳥取民藝家具中的一張旋轉椅。這椅子對我而言，是有段故事可說的。那時我大約二十來歲，在銀座的「TAKUMI」看中這張椅子，無奈阮囊

回転式の椅子
ほんとはこれが欲しかったが
買えなかった
今は鎌倉山の
書斎で使っている

旋轉椅。我真的很想要這種椅子，但年輕時買不起。
這把現在則放在我鎌倉山的書房裡使用

羞澀，只好買了另一張四腳椅（至今仍很珍惜地使用著）。後來我成為插畫家，一點一滴累積著經歷，到了四十幾歲，某次造訪鳥取的「TAKUMI工藝店」時，與店員（說不定是鳥取民藝美術館的人）聊到我二十幾歲時對那張旋轉椅傾心的往事。結果對方表示可以幫我訂製，於是我當場接受了他的提議下單了──那就是我現在寫稿時坐的這張旋轉椅（雖然塗裝的部分四腳椅比較美）。儘管如此，我還是覺得鳥取民藝家具沒有繼續生產實在可惜，真希望後繼有人。

左：工作時愛用的四腳座雕曲木椅（辰己木工製）
右：布貼面的櫥櫃（辰己木工製）。放在鎌倉山工作室的和室。木頭美麗的色澤耐人尋味。

大塚刃物鍛冶

我喜歡下廚，因此常會用到料理刀。將刀刃劃入食材時，不同的刀法所呈現的食物風味也會有所不同。這不只是針對一般料理，就算是以此為業的廚師，站在料理台前應用著不同的刀法，食物入口的味道也會跟著千變萬化。

因為這種種緣故，所以我特別重視這項工具，曾四處尋找好用的料理刀。不論是去到奈良還是種子島，只要是刀子的產地，我不時就會帶一把回來。不過買到的大概都是給觀光客紀念用的吧，刀刃常常很快就鈍了。

直到我在鳥取的手工藝之旅中，幸運地遇到了位於智頭町的「大塚刃物鍛冶」。

拜訪大塚義文先生，是在柿子尚且青澀的季節。義文先生停下他手邊的工作，

麵包刀（購自鳥取）

89

與我分享了許多關於鍛造的事。他給人的感覺十分親切爽朗，身上那套藍色連身作業服很能襯托他的氣質。

我不光是對刀子不熟，那些鍛造過程也是怎麼說明我都聽不懂，但我至少明白了這些成品都擁有用之美，比方說刀子是越用越好用。義文先生打造的刀具非常有手工感，讓我一見傾心。

大塚義文先生一家代代從事鍛造工藝，上一代大約六十年前便來到智頭這個地方（離大塚刃物鍛冶走路約二十秒的地方，就是ＪＲ因美線的土師站），在現址開爐打鐵。

義文先生說：「我希望我的工作讓人在下刀的時候，或是切下的食材入口的那一瞬間，可以用五感去體會到刀刃的鋒利。此外，可以看到家人笑容的工作也是我心之所向。比方說，在切番茄時，我很重視一刀切下食材時的手感，要剛中帶柔，強度與黏度之間達到一種優異的平衡，只要用的人可以感受到手工鍛造的高品質，便是最令我快樂的事。」

單單這麼一段話，便能清楚知道大塚義文先生的個性，以及他對這項工作所懷抱的驕傲。

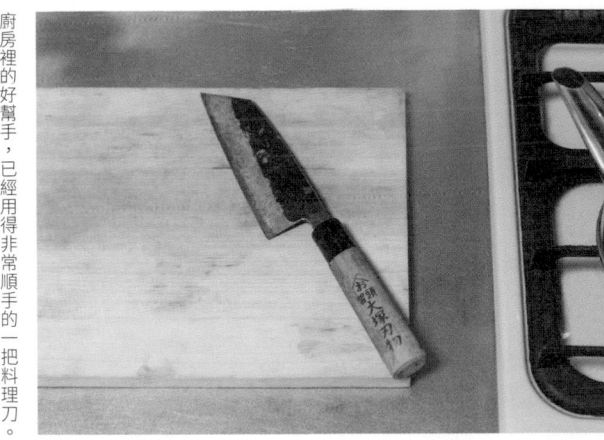

廚房裡的好幫手，已經用得非常順手的一把料理刀。

現在很多年輕人不知道什麼叫作「鍛冶」。

這是「打鐵」的另一種說法，但我喜歡「鍛冶」這個詞，覺得更能表現出這項做工實際的感覺。

接著想聊一下跟義文先生的工作沒有直接關係，但就在他工房旁邊的JR因美線「土師站」。

「土師」（haji）是從「埴」（hani）這個字轉化來的，指適合製作土器、瓦片的黏土。古時候用「埴」做成的東西有埴輪或土師器*，製作的工匠則稱為土師。原來「大塚刃物鍛冶」就位在這塊以手工藝為地名的土地上呢。

義文先生不只販賣料理刀等刀具，也提供後續保養的服務。製作者與製品融為一體，正是所謂的剛中帶柔。

我非常愛用當時買回來的萬用料理刀，切食材的手感真的很好。

* 埴輪是古代君主墓穴裡作為陪葬飾物的泥俑；土師器則指無釉、紅棕色的陶器。

弓濱絣

我小時候常穿著和服，大多是絣*圖樣，至今還記得當時穿的羽織等衣物上的花樣是久留米絣。

而鳥取有很多優良的絣，最有名的應該是弓濱絣與倉吉絣吧。生長在關東的我當然是長大之後才知道這兩地所產的絣布，雖然很想要，也想穿穿看，但不論是弓濱還是倉吉製的都很昂貴，實在買不下手。

弓濱絣的名稱「弓濱」，指的是鳥取縣米子市到境港市一帶面向日本海的砂岸，因為形狀就像一把弓而得名。這一帶由於是砂岸，不利農作物生長，自古以來便以種棉花為主，收成的棉花再做成棉纖維，以在地的藍色染料染色後，織成棉布製作自家用的各式織品。由於這些棉布的品質良好，便冠上當地的地名，以伯州棉布的名號廣為人知。

* 絣指的是用不同顏色的絲線混織出圖樣的布疋。

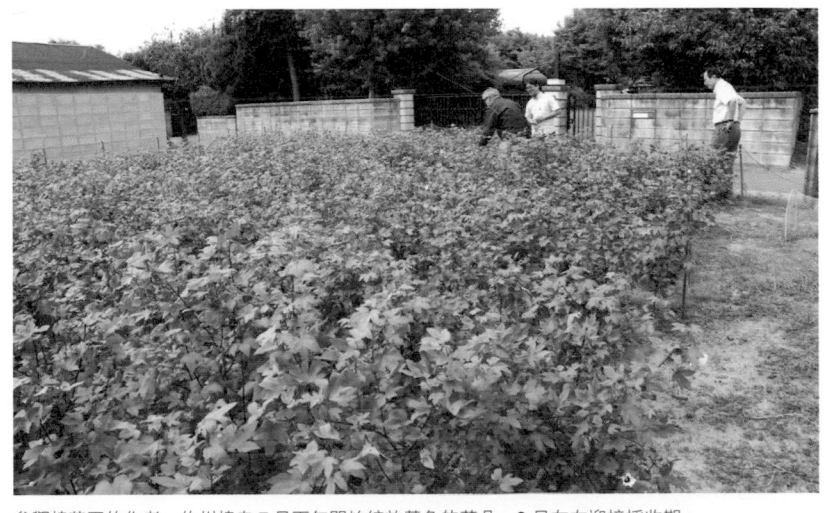

參觀棉花田的作者。伯州棉自 7 月下旬開始綻放黃色的花朵，9 月左右迎接採收期。

弓濱絣以前被稱為濱之月絣或濱絣，獨特的織紋在全國各地廣受喜愛。品質優良的棉花結合細膩的圖紋，使得弓濱絣自江戶時代後期到大正初期發展到最高峰。

如今由於化學纖維的進步，使得弓濱絣的發展不如往昔，然而這項富有地方色彩的手工藝仍然有不少死忠的愛好者支持。不僅是和服，現在就連桌巾、暖簾等織品也有用弓濱絣製成的。藍染的深藍色與白色的搭配很有魅力，令人喜愛。

與弓濱絣一樣足以代表鳥取的絣布還有倉吉絣，雖然相較之下歷史較弓濱絣來得短，但是倉吉絣藝術性強的織

紋，十足展現了手工藝的精髓。要屬麻葉、龜甲、山水、松鶴等紋樣最常見。

倉吉絣受到久留米絣和弓濱絣的影響很深。明治初期由行商帶到全國各地，初期的紋樣以直條紋的經絣或橫條紋的緯絣為主，到了明治中期開始演變出經緯絣兼具的複雜織法。跟弓濱絣一樣，倉吉絣早年只是農閒時的副業，後來因為導入機械，在明治到大正時期才開始大量生產。

可以織出複雜的圖案當然也不錯，但我還是覺得簡單的經絣、緯絣才更能感受到手工藝的味道。

長壽紋樣。是弓濱絣自古以來備受重視、技藝不斷傳承的紋樣之一。

因州和紙

鳥取市的青谷町山根有座和紙的文物館「山根和紙資料館」，我曾兩度前往參觀，館內收藏、展示了來自世界各地的紙製品，非常有意思。品味之好，讓我對館長的鑑賞力感到相當欽佩。

因幡的和紙有很長的歷史。儘管更早之前的尚未有定論，但已知現存最古老的因州和紙，出現在奈良時代的正倉院文書〈正集〉中，寫有因幡國並蓋有國印。這可證明日本自古以來便一直使用著紙這個媒材。

因州和紙在慶長時代（一五九六～一六一五）靠著朱印船貿易而向海外輸出。

關於因州和紙的起源，傳說是寬永万年（一六二九），有個從美濃國（現在的岐阜縣）出發、遊走各國的行腳僧來到河原村（現在的青谷村河原）時病倒了，所幸受到村民細心的照護而得以康復，僧人為表達對村民的感謝，便在離去前將當時

美濃禁止外傳的最新抄紙技術傳授給他們。這樣的傳說日本各地都有，但在因州一地不知為何特別讓人覺得可信，真是不可思議。之後因州和紙成為鳥取藩的御用紙而繁盛至極，只是進入明治時期後又急速衰退。

儘管再次體認到因州和紙的優點，平常我卻幾乎不會使用。手邊雖然有因州和紙製的便條紙、明信片，但我發現拿它們寫信時，和紙所醞釀的氛圍不知為何竟凌駕了自己的心情。這是我個人的真實體驗，但我想應該也有人跟我有同樣的感覺吧。

和我這樣的心情恰恰相反，因州和紙反倒著力開發了各種商品，比如和紙製的腰帶、茶席的坐墊、抱枕、檯燈、團扇、傘、拖鞋、帽子等，以不同形式擴展了使用的範圍。我喜歡看舞台劇，也常見演員的衣服、舞台上的裝置是用和紙製成的。

因州和紙還有引以為傲的三大特點：

第一，昭和五十年（一九七五），不僅位居全國和紙產地之冠，更被指定為傳統工藝品。

第二，平成八年（一九九六），「因州和紙的抄紙聲」（鳥取市青谷町與佐治町）入選「日本音風景百選」。可惜我至今沒有機會聽聞那美妙的聲音。

96

第三，昭和五十一年（一九七六），「因州佐治三椏紙」與「因州青谷楮紙」*

被指定為鳥取縣無形文化財。

加油！因州和紙。

由作者繪圖的因州和紙所做的和傘，
收藏在米子市淀江的和傘傳承館。

* 三椏、楮皆為去除植物硬質的外皮後取得的柔軟纖維，
帶有光澤感，做出來的和紙特性為薄而強韌。

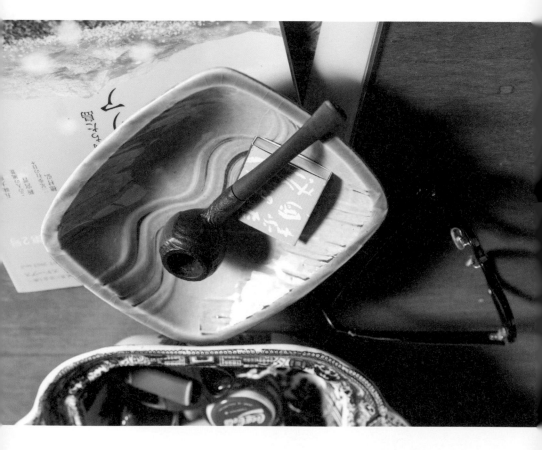

下
冊

鳥取砂丘與日本海

鳥取といったら砂丘だが
ラクダはいかがなものか

雖然說到鳥取就會想到砂丘，但多了
非原生的駱駝，實在是不明所以。

一說到鳥取，每個人的腦海中浮現的必定都是砂丘吧。這座砂丘位於鳥取縣的東部，是在千代川河口兩岸形成的海岸砂丘，面向日本海，由四大砂丘所組成，自西邊起依序是末恒砂丘、湖山砂丘、濱坂砂丘與福部砂丘，東西長約十六公里，南北寬約兩公里，其中起伏最大的濱坂砂丘是由三列——有時甚至是四列——砂丘並行，形成雄偉壯闊的坡道。

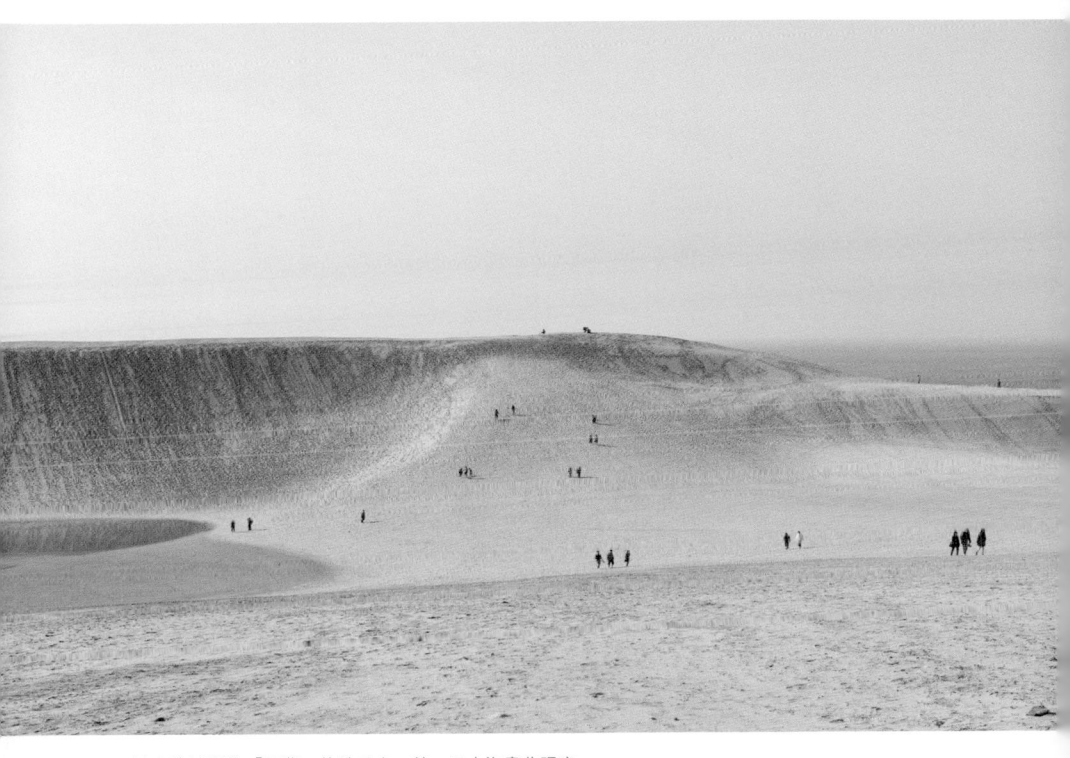

站在這被稱為「馬背」的砂丘上一望，日本海盡收眼底。

在全國的砂丘中唯一被指定為天然紀念物的鳥取砂丘，是指大部分的濱坂砂丘，它的砂丘地形受到保護，維持著天然的狀態。

此外濱坂砂丘又因為下凹的地形而被稱為「追後擂缽」，過去曾經發現湧泉，形成了彷彿沙漠綠洲般的自然景觀（現在已經沒有湧泉了，綠洲則要到別的砂丘才看得到）。

我初見鳥取砂丘是在昭和四十一年（一九六六），當時我二十三歲，對於砂丘的壯闊是打從心底深深地感動，沒想到日本竟然也有這樣的風景。

後來我才知道，濱坂砂丘和福部砂丘一帶的砂子下，曾發現繩文時代至古墳時代的遺物，推測在砂丘安定的年代，人們曾生活在這裡。他們過著怎樣的生活呢？實在令人浮想聯翩。

濱坂砂丘以外的地區，自一九六〇年代起設置了自動噴灌系統，灌溉普及之後，砂地逐漸變為良田，福部砂丘的蕗蕎、湖山砂丘的地瓜和菸草種植都很興盛。雖然我沒有親眼見過，但聽說一整片的蕗蕎田開花時，景觀十分美麗。

近年來，濱坂砂丘由於千代川河口工程的影響，導致海裡的砂粒無法補給，砂丘不斷地草原化，真希望這個問題有辦法解決。最近我去鳥取砂丘還看到沒什麼精

哎呀呀，怎麼了呢？

これはれいかがいたした

大黑神

大黒さま

神的駱駝，雖然明白是為了觀光而引進的，但看到砂丘便直覺想到駱駝，未免太沒有想像力了吧？我個人是不怎麼喜歡。

從砂丘往西走，可以看到海的地方便是氣多岬。在海岬前端稍微有點距離的地方有一座島，看起來像是下一步就要跳到陸地上來的白兔，便是傳說中的淤岐島，緊接在後的則是看上去像是鱷魚（或鯊魚）背鰭的岩礁。這裡正是白兔海岸，也就是《古事記》中「因幡的白兔」故事發生的地點。靠近海岸、隔著新舊兩條國道的森林之中，則有兔子被鱷魚（或鯊魚）剝了皮之後來洗澡的水池，與被稱為兔宮的白兔神社。*

白兔海岸的國道旁有座「大黑神」歌碑，彷彿眺望著海上島嶼，讀著上頭的字，讓人忍不住跟著哼唱起來。

這讓我想起小學三年級的時候在成果發表會上演出「因幡的白兔」的往事。當時是以成績排名來決定演出的角色，常在第三、第四

* 「因幡的白兔」描述白兔為了從淤岐島渡海到岸上，而和鱷魚（另有一說為鯊魚）比較誰的種族數量多，矇騙鱷魚在海中排成一列，自己假意數數，實則把對方當成踏腳石，一蹬一蹬地越過海面，但沒想到白兔得意忘形地嘲笑對方，遂被最後一隻鱷魚逮住剝了皮。受傷的白兔遇到大黑神的兄弟們，告訴牠浸泡海水再風乾就能恢復，沒想到疼痛卻加劇，後來還是大黑神教牠到河口洗浴並撲上蒲黃的花粉才痊癒。據說白兔當時洗浴的地方即是現今白兔神社中的「御身洗池」。

名之間徘徊的我永遠只能演配角，而在這齣劇裡，我擔任的角色竟然是「教白兔亂

七八糟治療法的大黑神哥哥」。

鳥取砂丘的東側有一處約十五公里的沉降海岸叫作浦富海岸，因風光明媚，被

稱為「山陰的松島」。但我覺得這豈是「山陰的松島」，簡直比真正的松島更美！

而在這條海岸線外的菜種島，每到春天便有油菜花田整片整片地盛開，那風景之美，

幾乎是筆墨難以形容的（可惜現在已經看不到了）。

浦富海岸被選為「日本渚百選」、「平成日本觀光地一〇〇選」，還有縣內最

棒的海水浴場，到了夏天會有許多遊客蜂擁而至。

這裡有各式各樣的休閒娛樂，自大谷棧橋出發的觀光船會穿過洞門、岩礁與各

個小島間，在城原海岸折返，可以享受約四十分鐘的海上旅程。也可以划獨木舟，

從以盛產松葉蟹聞名的網代港出發，一路到浦富海岸再折返，體驗約兩個半小時的

航程。此外，從網代到田後、熊井濱到羽尾岬的兩條路線（各約三公里）有十分完

善的遊客步道，可以邊走邊親近美麗的風景。

其他還可以體驗拖網捕魚、釣花枝等，充分享受鳥取豐沛的自然資源。

104

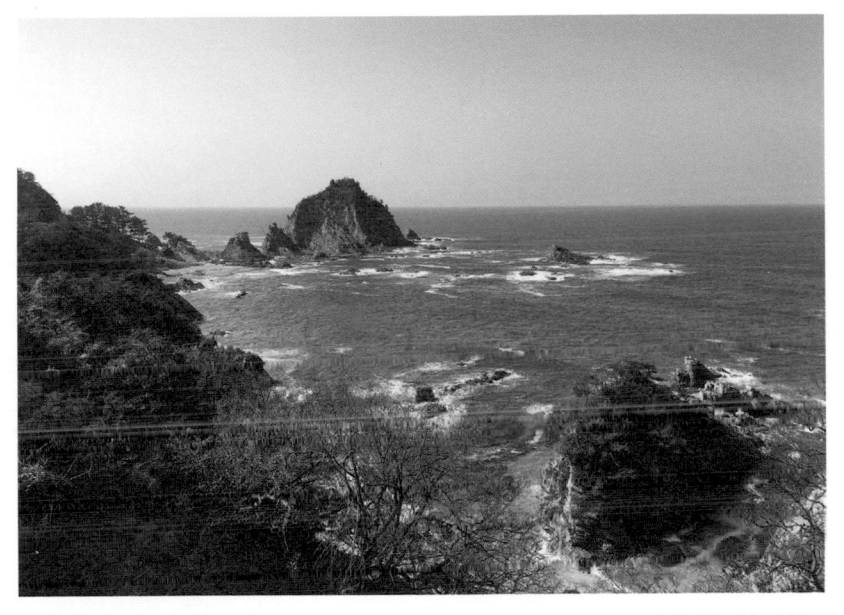

山陰海岸國立公園的浦富海岸。沉降海岸特有的地形結構交織出日本海首屈一指的夕照，美不勝收。此外遠方亦可見菜種島。

鳥取城跡

去看鳥取城跡是我遊鳥取的一大樂趣。陽光和煦的春日，從東京搭機出發的我，總是坐在鳥取城跡的石牆椅上，吃著早上剛做好的飯糰，放眼望向整片鳥取市街景，吃完午餐後便到「TAKUMI工藝店」看看那些陶器，真是幸福滿溢的一段時光。

將鳥取城正式朝城郭發展的，是因幡山名氏的客將武田高信，而把這裡當作統治因幡根據地的則是山名豐國。這個時期的鳥取城與因幡爭霸的命運緊緊相繫，成為尼子勝久（及尼子氏的家臣山中幸盛）、武田高信、山名豐國三傑相爭的舞台。

鳥取城有一段悲慘的歷史。在戰國時代終於逐漸朝統一發展時的天正八年（一五八〇）及隔年的天正九年，向來主張攻略中國的羽柴秀吉*率領大軍圍攻鳥取城，其中又以天正九年的那場戰役最為慘烈。被圍困在城中的士兵瀕臨餓死，毛利方的部將吉川經家與因幡的人民最終自刃，城破人亡。秀吉稱此役為「渴殺鳥取」

* 此處的中國指的是日本的中國地方，而羽柴秀吉即日後的豐臣秀吉。

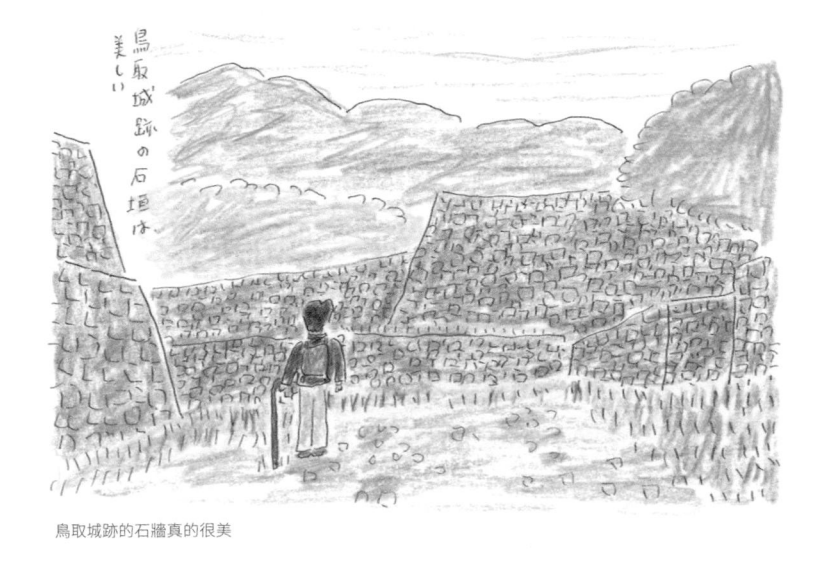

鳥取城跡の石垣は美しい

鳥取城跡的石牆真的很美

——「渴殺」一詞，多麼殘酷。

鳥取城遭到圍城，大多數的部下慘死，後世對吉川經家的判斷是否得當有著正反兩方不同的看法，但時至今日，在城跡的護城河附近仍可見他的銅像。

秀吉拿下因幡之後，宮部繼潤成為鳥取城的新城主，接著在關原之戰後，則由池田長吉當上城主，他即是西國將軍、素有「池田百萬石」之稱的播磨姬路城城主池田輝政的弟弟。長吉將鳥取城大幅改造成近代的城郭，投入先前所有的積蓄築城，所展現的財力甚至超越他所領有的六萬石。

元和三年（一六一七）池田光政取代了池田長吉，從姬路轉封至鳥取，光

107

政的家臣團主要就城內的一部分與城下町進行整備與擴張，現在鳥取舊市街的城區規劃，據說就是光政主政時期留下來的。而藩政期的主要市區，就是起自大手門、終至宿場邊界的智頭街道。

鳥取城跡的石牆非常美麗，比起只修復了一半的天守閣等，我還比較喜歡完整保留的石牆。身為古城迷的我，常常走訪日本的城跡，我敢說鳥取城跡的石牆之美是全日本數一數二的。

對於鳥取城跡環境的保護，也是吉田璋也的功績之一。真不敢想像鳥取若是沒有吉田璋也，現在會是什麼樣子。我由衷希望鳥取縣的各位能深切感念吉田璋也的教導。

每次見到鳥取城跡的石牆，我的腦海中都會浮現歐洲湖畔的風景。層層疊起的石牆所形成的空間，總讓我聯想到立體派的繪畫。每次在這一帶散步，我總會忍不住讚嘆，這真是一座很棒的古城啊！

倉吉與三德山

要到倉吉的白壁土藏群，只要從ＪＲ山陰本線的倉吉站搭巴士，約十分鐘即可抵達。倉吉是鳥取縣中部的主要都市，位在倉吉平原南部，自古以來即為伯耆國的中樞而繁盛不已。打吹山（就在白壁土藏群的前方）在中世時有山名氏的打吹城，近世則建有鳥取藩的家老荒尾氏的衙邸。當時荒尾氏受託管理部分町政，可能受此影響，倉吉這兒還保留著城下町的特性。雖然荒尾氏並沒有活躍到足以留名青史，卻不失為一位優秀的人物，打吹山山腰的長谷寺墓地中還設有他的巨大墓碑。

倉吉的白壁土藏群已被指定為國家的重要傳統建造物群保存地區，是人氣相當高的觀光景點。每一座土藏都設有編號，找多次造訪的、可以繪製「Hakota人偶」的備後屋（後來改名為Hakota人偶工房），便是位在「赤瓦二號館」（現已搬離）。

此外，過去這裡還是伯耆國的中心地帶時，有條自奈良時代起就與八橋連接的街道

109

我最喜歡三朝溫泉

（就在白壁土藏群的中央），據說伊能忠敬*也曾在此實測過。

倉吉離鳥取引以為傲的三朝溫泉和關金溫泉不遠，附近還有道路通往因國寶「投入堂」而聞名的「三德山三佛寺」。

三德山標高九百公尺，整座山都被指定為國家歷史遺跡與名勝，傳說是由修驗道的開山祖師役之行者於慶雲三年（七○六）所開拓的。這裡除了有鳥取縣唯一的國寶建築「投入堂」之外，還有國家重要文化財「地藏堂」、「文殊堂」等，但我也只拜見過「投入堂」就是了（而且還是從投入堂的遙拜所用望遠鏡觀看）。

據說國寶「投入堂」，是役之行者在七○六年施法將整座佛堂丟向山壁上的洞窟而成。這座建在標高五百二十公尺山崖上的舞台造*佛堂，散發著不可思議的氛圍。

初次親眼見到時，我的心中湧現出難以言喻的感動，簡直不敢相信自己的眼睛，甚至到了目瞪口呆的地步，後來多去看了幾次，漸漸被那縱橫交錯的線條之美深深吸引，不禁讚嘆，原來所謂的美就是這麼一回事啊！

* 江戶時代的地圖繪測家，繪有日本第一張全國地圖。

* 又稱懸造。不使用一根釘子，僅以橫向與縱向木樁相互嵌合，形成格狀交錯的棟梁式結構作為上方建築物的根基，採用此構造的建築看起來彷彿懸浮於空中的舞台，因而有懸造或舞台造之稱。最有名的代表性建築為京都的清水寺。

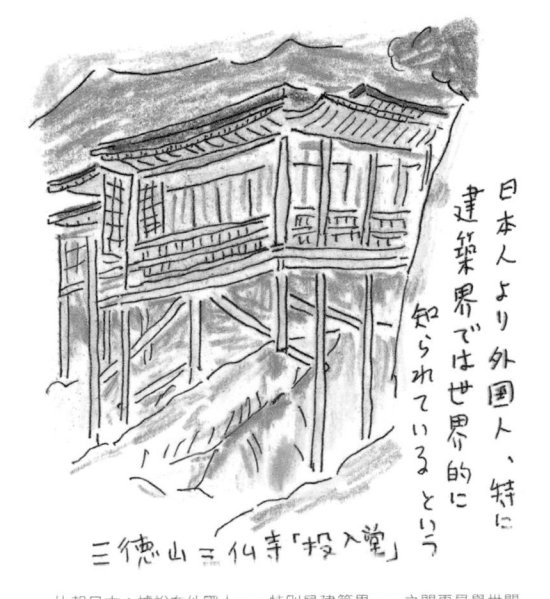

日本人より外国人、特に建築界では世界的に知られているという

三徳山三仏寺「投入堂」

比起日本，據說在外國人——特別是建築界——之間更是舉世聞名的三德山三佛寺「投入堂」

可是再怎麼說，宣稱那是役之行者以法力將佛堂投進山壁而成云云，終歸是假的吧。當然我也希望它能夠登錄為世界遺產，但是為了要成為世界遺產而捏造這樣的說法，實在不太好。

那麼，傳說中使用法力將佛堂丟向岩壁的役之行者又是何方神聖呢？據說他是七世紀末在大和國（現在的奈良縣）葛城山一帶活動的咒術師，生卒年不詳，也稱作役小角、役君等，之後則被尊為修驗道的開宗始祖。

常理無法解釋的現象，我想也是「投入堂」的魅力之一。

大山

我第一次到鳥取玩時，曾來到大山的山腳下。記得那時我二十四歲，對於大山並沒有特別的興趣，所以就沒有繼續往山中前進。好像只是因為旅遊導覽書裡介紹了「大山」這個觀光景點，我心想既然如此那就去看看吧，所以才姑且到此一遊。而且說來慚愧，在這之前我一直把「大山」寫成「大仙」，連去查個地名都嫌麻煩。除了鳥取縣當地人，全國應該有不少人跟我一樣搞不清楚狀況吧。

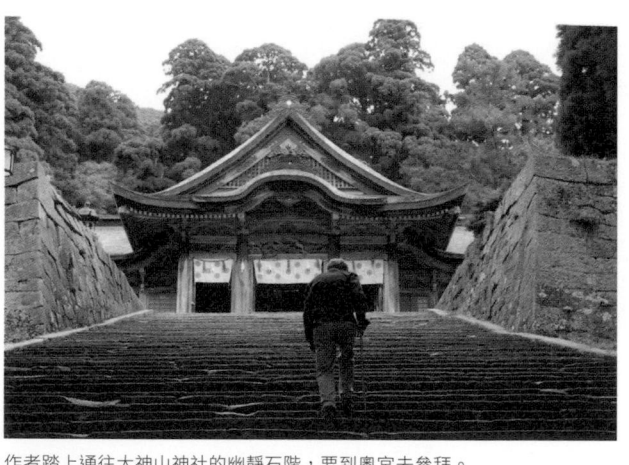

作者踏上通往大神山神社的幽靜石階，要到奧宮去參拜。

我是個沒有什麼宗教信仰的人，這次卻難得有機會首度造訪大山寺本堂與大神山神社的奧宮*，聽說這一帶是最近很有名的能量景點。

在古早的神話中，伯耆大山是神仙居住的世界，被稱為「大神岳」，超脫時間之外，聳立在西伯耆的空中，成為眾人瞻仰、心之所向的靈山。大山以標高一七一一公尺（在鳥取縣西部地震之後降為一七〇九公尺）的彌山為主峰，山麓東西約三十七公里，南北約二十八公里，直到明治時代為止，都還是一般人不易親近的祕境，如今則是大山隱岐國立公園的中心，非常多人喜愛去遊玩。

大山寺集落標高七百五十公尺，從米子車站搭巴士約一個小時可抵達終點站「博勞座」。這裡有座寬廣的停車場，一直到昭和十三年（一九三八）左右都是博勞*們買賣牛隻、熱鬧紛雜的牛市場，這個特別的站名聽說便是源自於此，真是有意思的名稱。

登上大山寺本堂前要爬的那段石階很累人。兩旁有杉木林立，飄盪著清淨的靈氣，真的給人一股滿滿的正能量。爬到石階的最上層，眼前便可見到紅色柱子搭配綠色格子窗的本堂。據說這裡本來是祭祀大日如來（牛馬的守護神）的祠堂，現在的建物雖然是昭和二十六年（一九五一）重新建造的，堂內安置的卻多是見證了大

* 指位於最深處的神殿。

* 博勞是從伯樂一詞轉變而來，指的是販賣、醫治或品評牛馬的人。

山悠遠歷史的文化財。

　大山寺本堂後方有條捷徑可以通往大神山神社奧宮的參道，雖是白天，但走在石板路上還是感到有些昏暗。這條參道聽說是日本最古老的石板路，而我就這麼一路籠罩在神祕的氣息裡。傳說中，在八代孝元天皇的時代，八大龍王冠上了神名之後，衝上天時將大山劈開而成的洞口被稱為金門，而過去稱作大神山的這座山，也是從此時開始改稱為大山。換句話說，神在大山的修行正是從金門這兒開始的。

　總之，這一路就是不斷地走。適用於古代草鞋的石板路對現代人來說走起來並不輕鬆，我像是趕路般三步併作兩步地往上爬，最後總算抵達了大神山神社的奧宮。

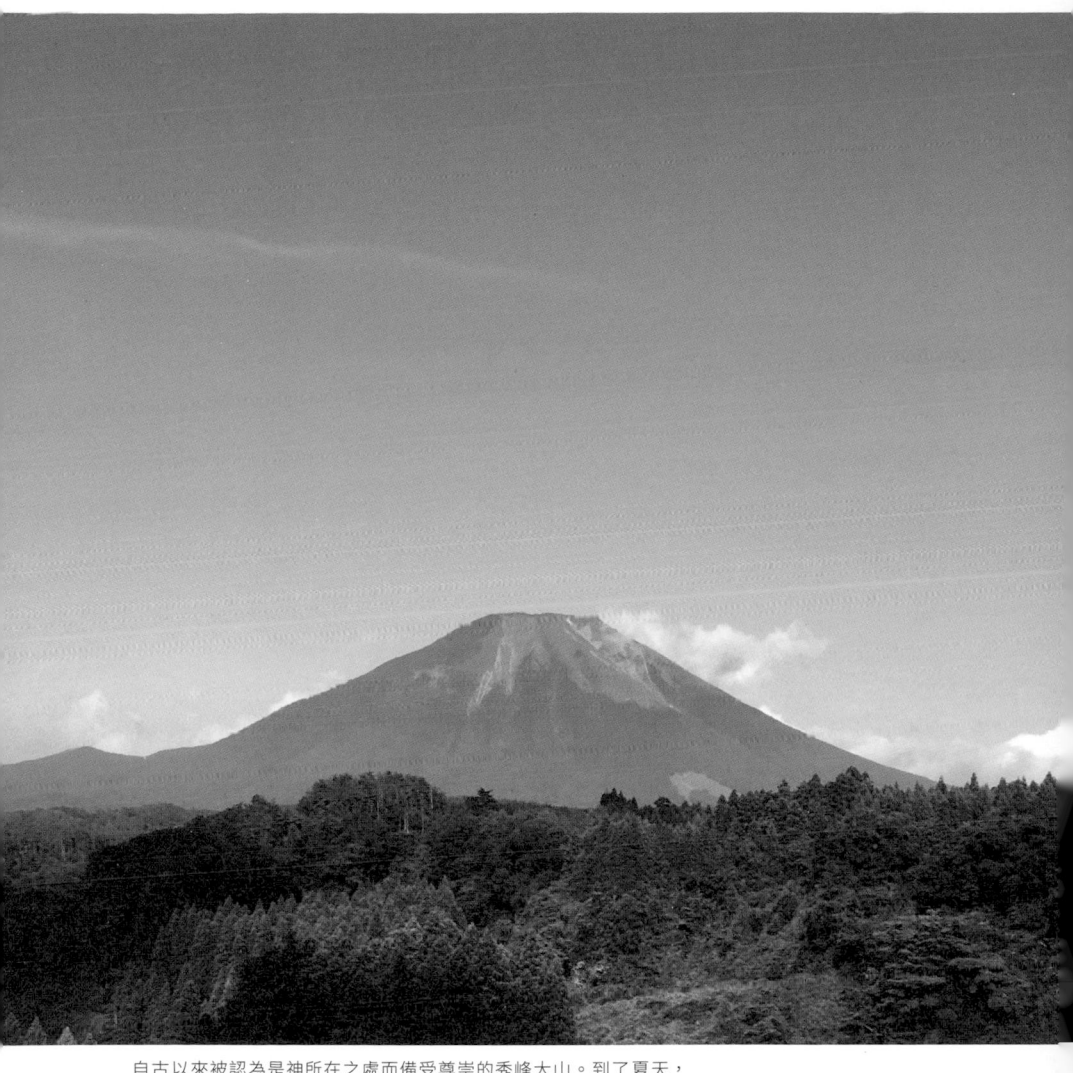

自古以來被認為是神所在之處而備受尊崇的秀峰大山。到了夏天，
染上濃綠的清朗雄壯之姿，別具魅力。

智頭街景

我喜歡歷史悠久的小鎮，可惜這樣的地方在日本一年比一年少。比方說江戶時代留存下來的屋宅，為了長久居住，得花費不少人力與費用修繕，兩相權衡之下，最後只好選擇改建，這也是無可奈何的事。

這是我第一次來到位於鳥取縣東南部的智頭町。這座小鎮位在千代川上游，有百分之九十三的面積是山林，且幾乎都是杉木，如今以「杉林小鎮」的名號為人所知，自藩政時代即因造林而繁榮，採伐下來的杉木稱為「智頭杉」，銷往全國各地。

在鳥取藩的第一代藩主池田光仲的時代，智頭作為參勤交代的旅宿而建造了多間町屋，因地方官員、當地居民與別國來的商人之間的往來而繁盛，至今仍保留許多當年智頭旅宿的風貌。而石谷家住宅便是位在如此具有歷史感的小鎮中心，在平成二十一年（二〇〇九）被指定為重要文化財。

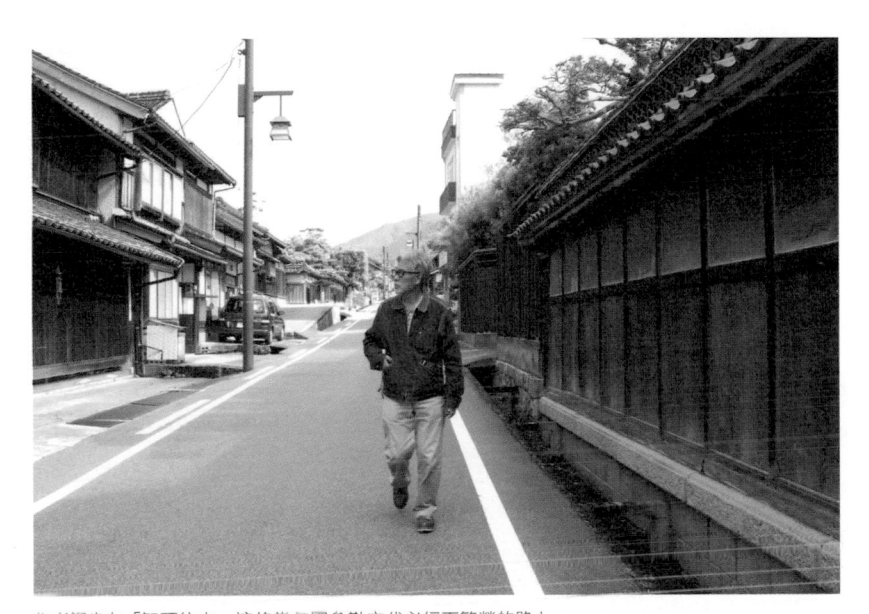

作者漫步在「智頭往來」這條當年因參勤交代必經而繁榮的路上。

石谷家的屋號為「鹽屋」，自元祿時代起（約一六九一年）便自鳥取城下移住到此地，以這裡為本家的根據地，再逐漸分家出去而日漸興旺。石谷家本家以傳三郎、傳九郎、傳四郎這三個名字代代承襲，到了明和九年（一七七二），石谷家的鹽屋被任命為大庄屋，當時的家主則為傳三郎。所謂庄屋，是由領主（在智頭當地是指鳥取藩主）指派村民之中有名望者擔當，說來就是村長的意思。被選中的人不只是富裕，還要有人望與品德才行。石谷家被冠上的不是「庄屋」而

是「大庄屋」，可見是相當不簡單的人物。

順帶一提，「庄屋」這個稱號是畿內西國這邊的用法，在東國則稱為「名主」。

被任命為大庄屋的傳三郎在職十三年，到了文化十年（一八一三）由傳九郎接任。今日走在智頭的街上，仍可以感受到當年石谷家的治理有多麼出色。

在江戶時代擔任大庄屋一職的石谷家留傳下來的宅邸，現在已對一般大眾開放，我也去參觀了。寬闊的住屋占地約三千坪，有近四十個房間，在庭園可見四季變化，並有能望見池子、庭園的茶室與座席。站在寬敞的玄關泥地往上看，粗壯的梁柱讓人震撼到說不出話。然而最令人敬佩的，是許多細節都細心地維護、保存了下來，在在顯示石谷家在近世與近代對地方社會的進步貢獻良多。

走在智頭街上會讓人有種穿越時空的錯覺。因為造林而繁盛一時的這座小鎮，林立的家屋多用巨木建造，連古老的路標也都留存著，漫步在這引人發思古之幽情的街道上，不知不覺整顆心都沉靜了下來。

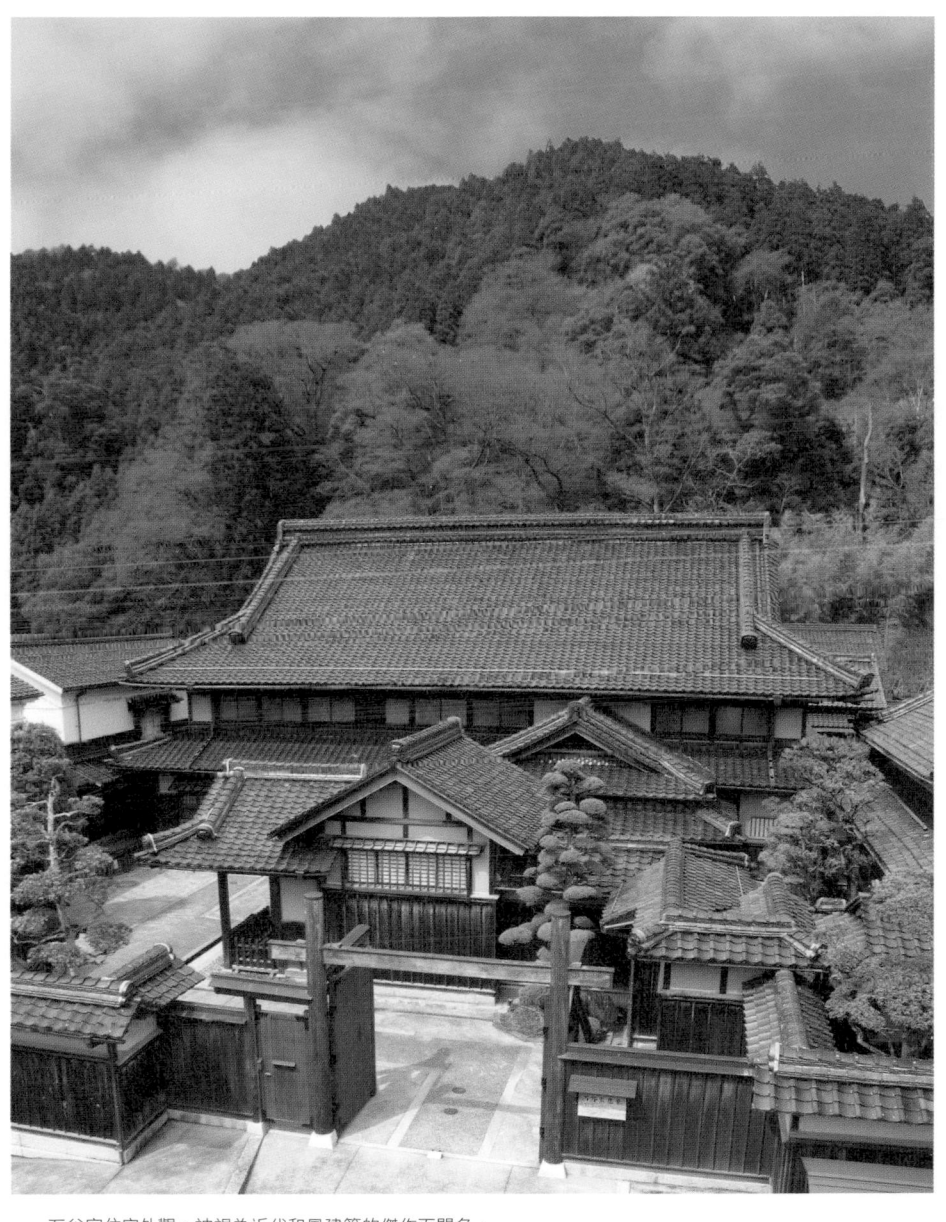

石谷家住宅外觀。被視為近代和風建築的傑作而聞名，
也是一個可以充分感受當地風土之美的地方。

溫泉二三事

鳥取縣有許多很棒的溫泉。雖然說是「很棒的」溫泉，但我其實覺得「質樸無華」四個字更加貼切。這裡所謂的「質樸無華」也可以用「有個性」來解釋，我特別喜歡這類「有個性」的溫泉。話雖如此，我也不是走訪過鳥取縣所有的溫泉，因此只能試著將我去過的幾處溫泉依序記錄下來。

首先是三朝溫泉，是我去過最多次的溫泉。其次是鳥取溫泉，它位在鳥取車站附近，交通非常方便，且溫泉湧泉就在市中心，放眼全國，應該算很少見吧。

接著是吉岡溫泉。那次是在冬天，因為鳥取溫泉已經沒有空房了，我到旅遊服務中心詢問時對方介紹我去的，還說吉岡溫泉曾是江戶時代鳥取藩主的湯治地 *。既然人家都這麼說了，我便想去感受那樣的氣氛，可惜的是走在溫泉街上竟然只感到冷清，不知道是不是因為冬天觀光客較少的關係。但不論如何，這裡曾經是鳥取藩

* 即溫泉療養地。日本自古以來便有透過泡溫泉或飲用溫泉水治病或養傷的習慣，稱為湯治。

温泉街藝廊／雕刻館

三朝温泉の
温泉街は
湯の街ぎゃらりー
など楽し
さにあふれ
ている

三朝溫泉的溫泉街上有溫泉街藝廊等設施，處處滿溢著遊逛的樂趣。

主療養用的溫泉，泉質之好，無庸置疑。

記得當時投宿的是一家叫「新生館」的旅舍，給人一種居家的溫馨感。

東鄉溫泉面對東鄉湖，泡起來非常舒服。我在那裡住的是「湖泉閣養生館」。在離旅館幾步路的地方有可包場的湯屋，邊泡溫泉邊眺望夜晚的東鄉湖，是最棒的享受。此外早餐喝的蜆湯也很美味。

濱村溫泉我只住過一次，這裡是以鳥取民謠《貝殼節》而聞名的溫泉，可惜的是我想不起那時住的旅館叫什麼名字了。讓上了年紀的女侍婆婆一臉靦腆地為我唱《貝殼節》，還真是美好的旅遊回憶。

121

皆生溫泉是我要前往隱岐島的前一晚所留宿的地方。我住的是一間面對沙灘的旅館，記得叫作「海邊之宿渚園」。夜裡在海邊散步氣氛很好，可惜的是海岸都被消波塊給占滿了，實在難看。儘管我相信這麼做自有理由，但是把日本海岸景觀破壞殆盡的，就是這些醜陋的消波塊，為何不能用更貼近自然景觀的方式來建造防波堤呢？我總是對這件事耿耿於懷。

如同前述，我造訪三朝溫泉的次數最多，還記得投宿的旅館有「三朝館」、「三朝溫泉後樂」、「旅館大橋」等。三朝溫泉有個傳說，源自有人發現一隻受傷的白狼，街上甚至還設有銅像。日本全國各地都有這類發現溫泉的軼事，但是這些說法都得打上問號才行──雖說我也並不討厭這種可信度不高的傳說就是了。這裡的溫泉有八百五十年的歷史，泉質也可說是日本首屈一指。

岩井溫泉我去年才第一次投宿，約有一千三百年的歷史，據信是山陰一帶最古老的溫泉。這麼屬害的溫泉我竟然去年才初次造訪，真不配稱為溫泉通。記得那次住的是「岩井屋」。

美味的食物

鳥取有什麼美食呢？我還真沒有仔細想過。既然瀕臨日本海，應該有不少美味的海鮮，然而鳥取捕抓得到的魚貝類，在其他面向日本海的縣市應該也都吃得到，比方說這裡的岩牡蠣雖然鮮甜，但隔壁縣也有。其他如白花枝、猛者蝦＊、松葉蟹等美味的食材也並非鳥取獨有，而鳥取雖是蕗蕎的知名產地，但也不是說當地產的就特別好吃。

鳥取也盛產水果。在當地的土產店可以看到的明星商品是「二十世紀梨」，被視為鳥取名產，四月時盛開的白色梨花賞心悅目，同時也是鳥取縣的縣花。

二十世紀梨的原產地其實是中國大陸，偶然被千葉縣民松戶覺之助發現，之後又在一九〇四年取了這個名字。這種梨子聽說很難栽種，卻是所有梨子之中我最喜歡的品種。生長在東京的我還深深以為二十世紀梨是千葉縣的特產，現在才知道鳥

＊ 白花枝即台灣的透抽，猛者蝦在台灣則稱蝦蛄。

123

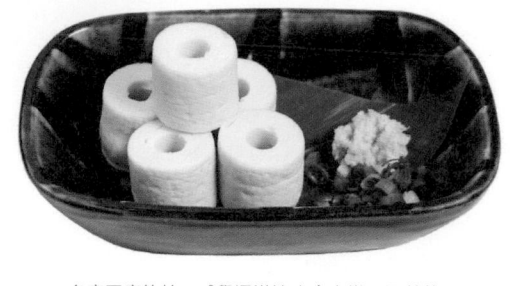

名產豆腐竹輪。感覺還滿適合拿來當下酒菜的。

取因盛產這種梨子而出名。那多汁又高雅的甜味，確實是鳥取足以引以為豪的水果。

若要我說說在鳥取吃過什麼特別的美食，我想推薦的是「豆腐竹輪」。當我遇到很難回答的問題不知該從何說明時，常會用吃豆腐竹輪來比喻那難以用言語表達的感受。嗯，是一種只可意會無法言傳的味道。

鳥取也產酒，我雖然喜歡喝一杯，但畢竟沒喝遍鳥取縣所有的酒，所以無法妄下評論，只能說我喝過的有「瑞泉」、「日置櫻」等等。

牛奶我倒是很常喝。小時候因為身體不好，家裡會訂牛奶給我喝，每週都有從牧場直送的一升裝牛奶可以喝。我在「大山牧場牛奶之鄉」喝到的牛奶，實在是令人回味無窮。那片牧場的空氣十分清新，這樣的牛奶真想每天喝。

在智頭町蘆津供應山菜料理的「三瀧園」也是很

神奇的地方。餐廳位在森林裡，有小溪流經，甚至還有瀑布。其間零星散落著幾間像是登山小屋或涼亭的休息處，可以在裡面用餐，當然也有酒可以點。那氣氛實在太好了，最適合一大家子或是三五好友來用餐。

若是問我的個人意見，我很喜歡「TAKUMI 割烹店」的咖哩飯，經常去光顧。據說這裡的咖哩加了味噌，而且這項作法還是那位知名的陶藝家伯納德·里奇提點的，當我聽說這件事時，真是驚訝到下巴都掉下來，這簡直可以稱作「鳥取民藝咖哩飯」了啊！據說鳥取的咖哩塊消費量是全國第一，雖然這麼說有點像是在潑冷水，但就算是全國第一，要是不好吃也就沒意義了。

鳥取縣的美食確實不少，也許還有很多我所不知道的美味有待發掘。

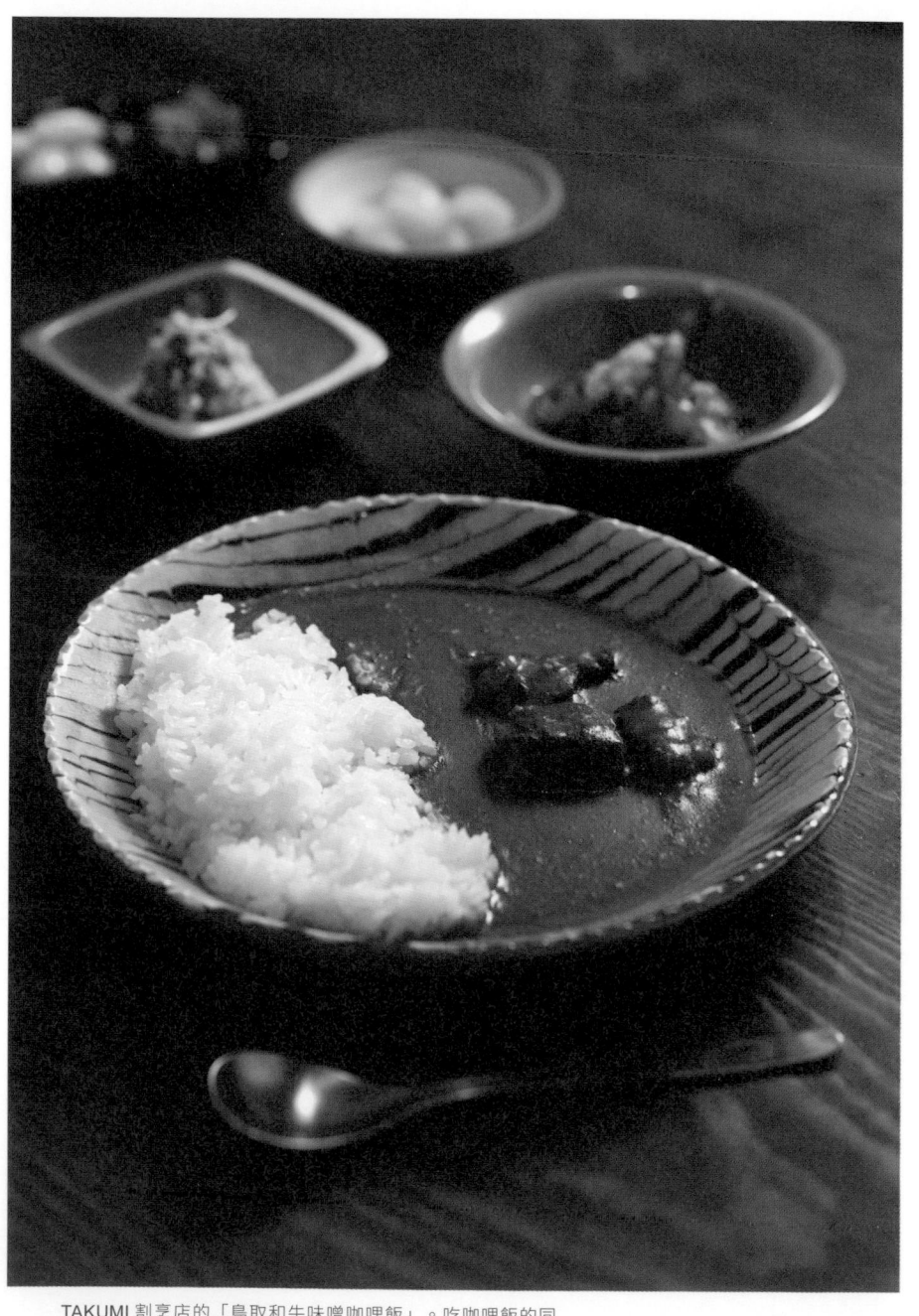

TAKUMI 割烹店的「鳥取和牛味噌咖哩飯」。吃咖哩飯的同
時還可以欣賞各種民藝器皿,也是一大樂趣。

島根民藝

鳥取縣隔壁的島根縣也有許多引人入勝的手工藝，我想趁這個機會簡單介紹一下。

首先從陶器開始，島根縣有出西窯、大津窯、袖師窯、湯町窯、雲善窯等，染物則有本染手織布，其他還有籐編、斐伊川和紙、拼布、筒描藍染、木工、金工、竹藝、繪絣、漆物、出雲和紙等等，大多是質樸實用的手工藝。喜好陶器的我至今多次造訪出西窯、袖師窯和湯町窯，可惜的是還沒機會去大津窯。

出西窯最初是由五名具有職人氣質的年輕人因懷抱著相同理念而合力開設的。現在已世代交替，由他們的孩子承繼。

出西窯的茶杯

袖師窯的片口缽

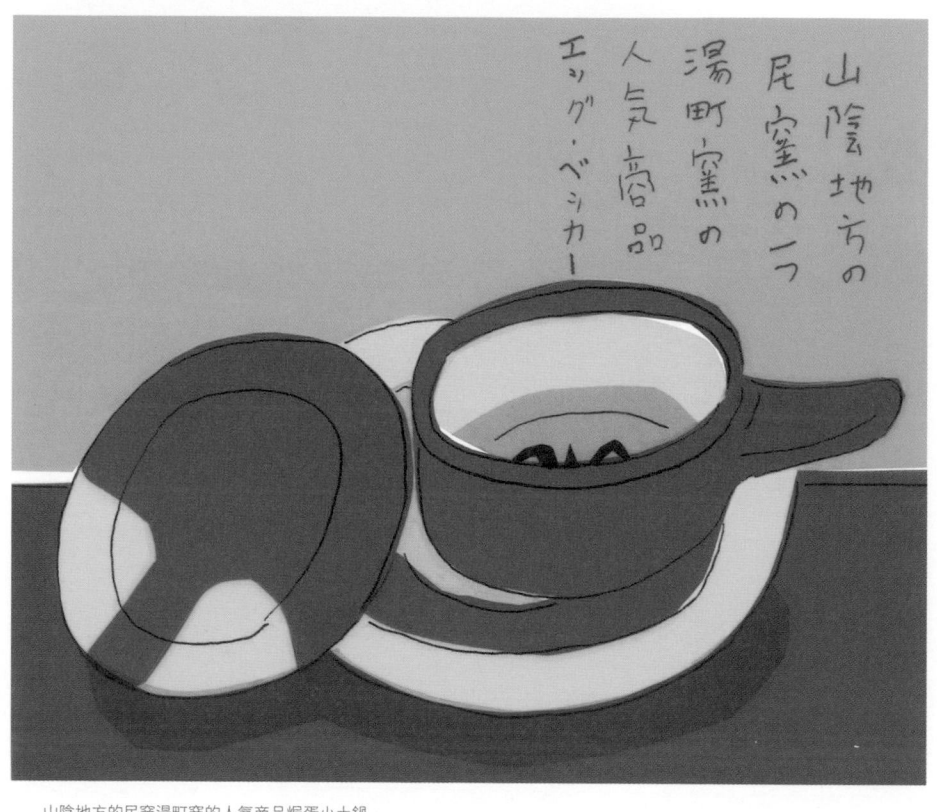

山陰地方の
尾窯の一つ
湯町窯の
人気商品
エッグ・ベッカー

山陰地方的民窯湯町窯的人氣商品焗蛋小土鍋

我很喜歡出西窯那徹底展現用之美本質的製品，在家也常拿來使用。陶器上樸素的黑色、咖啡色與藍色，實在賞心悅目。

湯町窯我也去過很多次，還收藏了好幾個現在的窯主福間琇士先生所製作的泥釉陶器，當然也包括湯町窯的熱賣商品「焗蛋小土鍋」。我很喜歡泥釉陶器，但它難就難在並非畫上區區幾條線就稱得上是美，英國的泥釉陶器（現今已經很少人在做了）的魅力，就在於工藝師心無雜念地在陶器上描繪線條。若是陶藝家在製作時多加了點什麼想法，那圖樣可是一目了然，會讓人感到哪裡不對勁。圖樣一不小心便會洩露製作者的心情以及生活風格，真的很難拿捏。就像特產店賣的貝殼擺飾，若是畫家或雕刻家做的，一定會十分花俏而且一點也不有趣，但要是由工匠按部就班去製作，反而會更耐看。

雲善窯歷史悠久，曾經是松江藩的御用窯。相較之下，湯町窯是在大正十一年（一九二二）為了生產火盆等生活用品而開設的。雖然礙於篇幅無法仔細說明，但這些陶器不論生產的窯場有怎樣的歷史、用的是多麼優質的土壤，若工藝師沒有好品味，是怎樣都無法產出好作品的。就這一點來說，吉田璋也的影響同樣不可小覷。

島根縣的手工藝中意外地讓我喜歡的是竹製品，像是竹湯匙的前端上了紅漆，

散發出一種難以形容的幽默，以及民藝特有的親切感。此外善用竹子特性這一點也值得肯定。

最後還想介紹一下島根縣的鄉土玩具。我最喜歡的莫過於大社的祈福風箏，是由大大的「鶴」字或「龜」字做成的風箏，那完美的設計可不是半路出家的蹩腳設計師想得出來的呢。

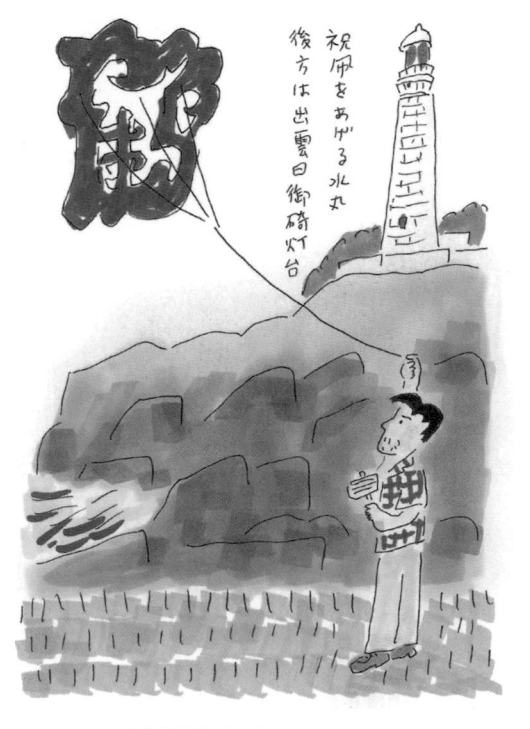

祝凧をあげる水丸
後方は出雲日御碕灯台

水丸放著祈福風箏，後方是出雲日御碕燈塔

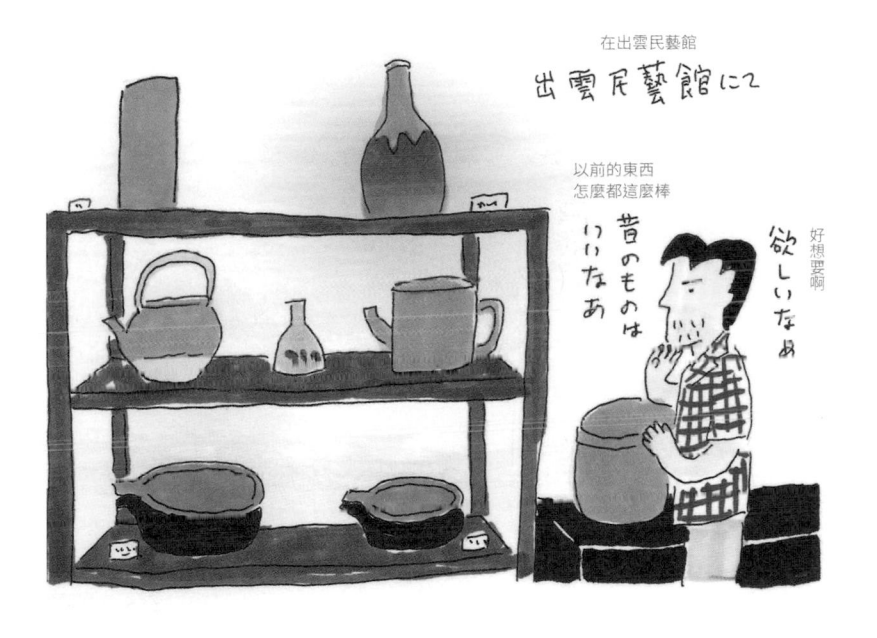

在出雲民藝館

出雲民藝館にて

以前的東西
怎麼都這麼棒

好想要啊

昔のものは
いいなあ

欲しいなあ

劫狂姐智

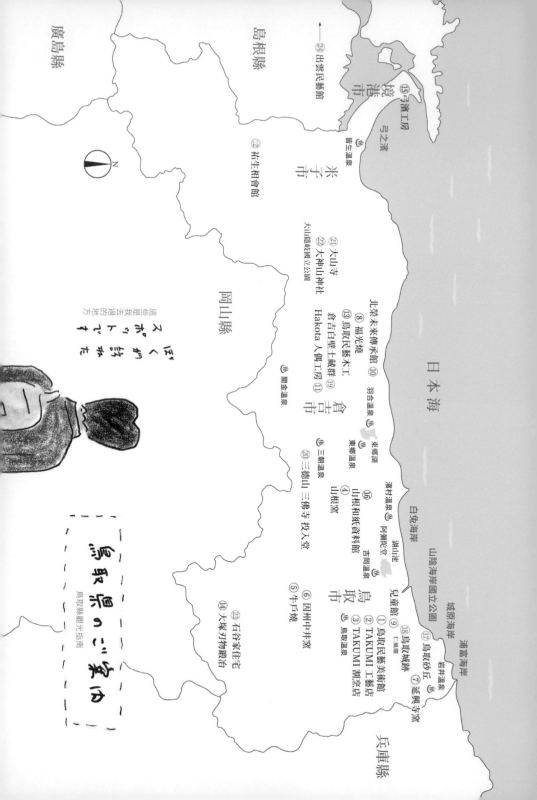

鳥取県のご案内

鳥取県観光指南

すくポット　ぼくがトトロでも

これはポットが過去去會現在去過的地方

日本海

山陰海岸國立公園
白兔海岸
浦富海岸
城原海岸
若狹灣

兵庫縣

① 鳥取民藝美術館
② TAKUMI工藝店
③ TAKUMI割烹店
　鳥取溫泉
④ 山根窯
⑤ 牛戶燒
⑥ 因州中井窯
　濱村溫泉
　阿彌陀堂
　吉岡溫泉
⑦ 延興寺窯
⑧ 鳥取砂丘
⑨ 鳥取民藝美術館
　兒童館
　仁風閣
　湖山池

鳥取市

岩井溫泉

⑯ 山根和紙資料館
　東鄉溫泉
　羽合溫泉
⑩ 北榮未來傳承館
⑧ 福光燒
⑬ 鳥取民藝木工
　倉吉白壁土藏群
　Hakota人偶工房⑪
⑲ 倉吉溫泉
　東鄉湖
⑳ 三朝溫泉
⑤ 三德山三佛寺投入堂
⑭ 大塚刃物鍛冶
⑳ 石谷家住宅

倉吉市

岡山縣

N

㉑ 大山寺
㉒ 大神山神社
Hakota隱岐國立公園
大山隱岐國立公園

米子市

㉓ 皆生溫泉
　曾生溫泉

⑫ 祐生相會館

境港市

⑤ 弓濱工房
弓之濱
㉔ 出雲民藝館

島根縣

廣島縣

鳥取民藝

① 鳥取民藝美術館

鳥取縣鳥取市榮町 651
TEL　0857-26-2367
營業時間　10:00 ～ 17:00
休館日　星期三（若適逢國定假
日則移至隔日）、年初年末

② TAKUMI 工藝店

鳥取縣鳥取市榮町 651
TEL　0857-26-2367
營業時間　10:00 ～ 18:00
休館日　星期三（若適逢國定假
日則移至隔日）、年初年末

③ TAKUMI 割烹店

鳥取縣鳥取市榮町 653
TEL　0857-26-6355
營業時間　（中午）11:30 ～ 14:00
　　　　　（晚間）17:00 ～ 22:00
公休日　每月第三個星期一

TAKUMI 割烹店的內觀。這是吉田璋也以『生活中的美術館』為概念開設的店。

讓作者一見便感到雀躍的 TAKUMI 工藝店包裝紙，由染色家芹澤銈介設計。

* 所載為 2020 年 5 月之資訊。

民窯

④ 山根窯

鳥取縣鳥取市青谷町山根 190
TEL　0857-86-0531
營業時間　9:00 ～ 17:00
公休日　不定期（來訪前請先聯絡）

⑤ 牛戶燒

鳥取縣鳥取市河原町牛戶 185
TEL　0858-85-0655
營業時間　8:00 ～ 17:00
公休日　不定期（來訪前請先聯絡）

⑥ 因州中井窯

鳥取縣鳥取市河原町中井 243-5
TEL　0858-85-0239
營業時間　9:00 ～ 17:00
公休日　不定期（來訪前請先聯絡）

⑦ 延興寺窯

鳥取縣岩美郡岩美町延興寺 525-4
TEL　0857-73-1219
營業時間　9:00 ～ 18:00
公休日　不定期（來訪前請先聯絡）

⑧ 福光燒

鳥取縣倉吉市福光 800-1
TEL　0858-28-0605
營業時間　9:00 ～ 19:00
公休日　不定期（來訪前請先聯絡）

延興寺窯「就像是我喜歡的民窯那樣的民窯」（作者言），照片中為窯主山下清志先生。

因州中井窯。柳宗理監製的器皿，正等待入窯燒成。

鄉土玩具

⑨ 兒童館（柳屋）

鳥取縣鳥取市西町 3-202

TEL　0857-22-7070

營業時間　9:00 ～ 17:00

公休日　每月第三個星期三（若
適逢國定假日則移至隔日）

※ 柳屋目前已停業，「童謠、唱歌
與玩具的美術館 兒童館」則仍展示
著柳屋的作品。

⑩ 北榮未來傳承館
　　（北條土人偶）

鳥取縣東伯郡北榮町田井 47-1

TEL　0858-36-4309

營業時間　9:00 ～ 17:00

公休日　星期一、國定假日的隔
日（六、日除外）、年初年末

※ 北條土人偶於 2012 年因加藤廉兵
衛先生去世而停業，現則於北榮未來
傳承館展示其作品。

⑪ Hakota 人偶工房
　　（備後屋）

鳥取縣倉吉市魚町 2529

TEL　090-1185-9732

營業時間　10:00 ～ 17:00

公休日　星期三

⑫ 祐生相會館

鳥取縣西伯郡南部町下中谷 1008

TEL　0859-66-4755

營業時間　9:00 ～ 17:00

公休日　星期二、年初年末

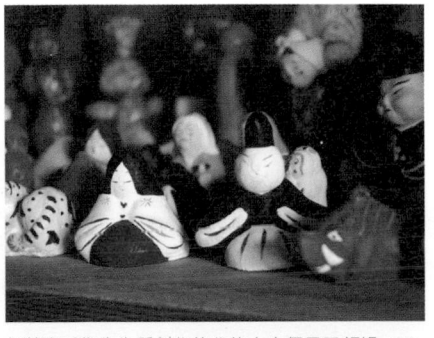

加藤廉兵衛先生所創作的北條土人偶早已超過 100
種。

創作北條土人偶的加藤先生與作者。與身為歷史博
士的加藤先生很快地便意氣相投。

工芸

⑬ 鳥取民藝木工

鳥取縣倉吉市黒見 407-1
TEL　0858-28-3037
營業時間　9:00 ～ 19:00
公休日　不定期（來訪前請先聯絡）

⑭ 大塚刃物鍛冶

鳥取縣八頭郡智頭町三吉 28-4
TEL　0858-75-1822
營業時間　13:00 ～ 20:00
公休日　不定期（來訪前請先聯絡）

大塚刃物鍛冶的大塚義文先生與作者。熱愛烹飪的作者與大塚先生忘情地聊著料理刀的事。

⑮ 弓濱工房（弓濱絣）

鳥取縣境港市竹內町 899
TEL　0859-45-7610
（來訪前請先聯絡）

⑯ 山根和紙資料館（因州和紙）

鳥取縣鳥取市青谷町山根 128-5
TEL　0857-86-0011
營業時間　9:00 ～ 12:00 ／ 13:00 ～ 16:30
公休日　星期六、日、國定假日及其他臨
時休假日（來訪前請先聯絡）

風土

⑰ 鳥取砂丘

鳥取縣鳥取市福部町湯山 2164-661
TEL　0857-22-0581
（鳥取砂丘事務所）

⑱ 鳥取城跡

鳥取縣鳥取市東町 2
TEL　0857-22-3318
（鳥取市旅遊服務中心）

⑲ 倉吉白壁土藏群

鳥取縣倉吉市新町 1 丁目、東仲町、
魚町、研屋町一帶
TEL　0858-22-1200
（倉吉白壁土藏群旅遊服務中心）

⑳ 三德山　三佛寺

鳥取縣東伯郡三朝町三德 1010
TEL　0858-43-2666

㉑ 大山寺

鳥取縣西伯郡大山町大山 9
TEL　0859-52-2158

㉒ 大神山神社

鳥取縣米子市尾高 1025
TEL　0859-27-2345

㉓ 石谷家住宅

鳥取縣八頭郡智頭町智頭 396
TEL　0858-75-3500
營業時間　10:00 ～ 17:00
公休日　星期三（若適逢國定假日則移
至隔日），年初年末

㉔ 出雲民藝館

島根縣出雲市知井宮町 628
TEL　0853-22-6397
營業時間　10.00 ～ 17:00（最後入館時間
為 16:30）
公休日　星期二（若適逢國定假日則移
至隔日）、年初年末

於鳥取港享受著日本海海風吹拂的作者。

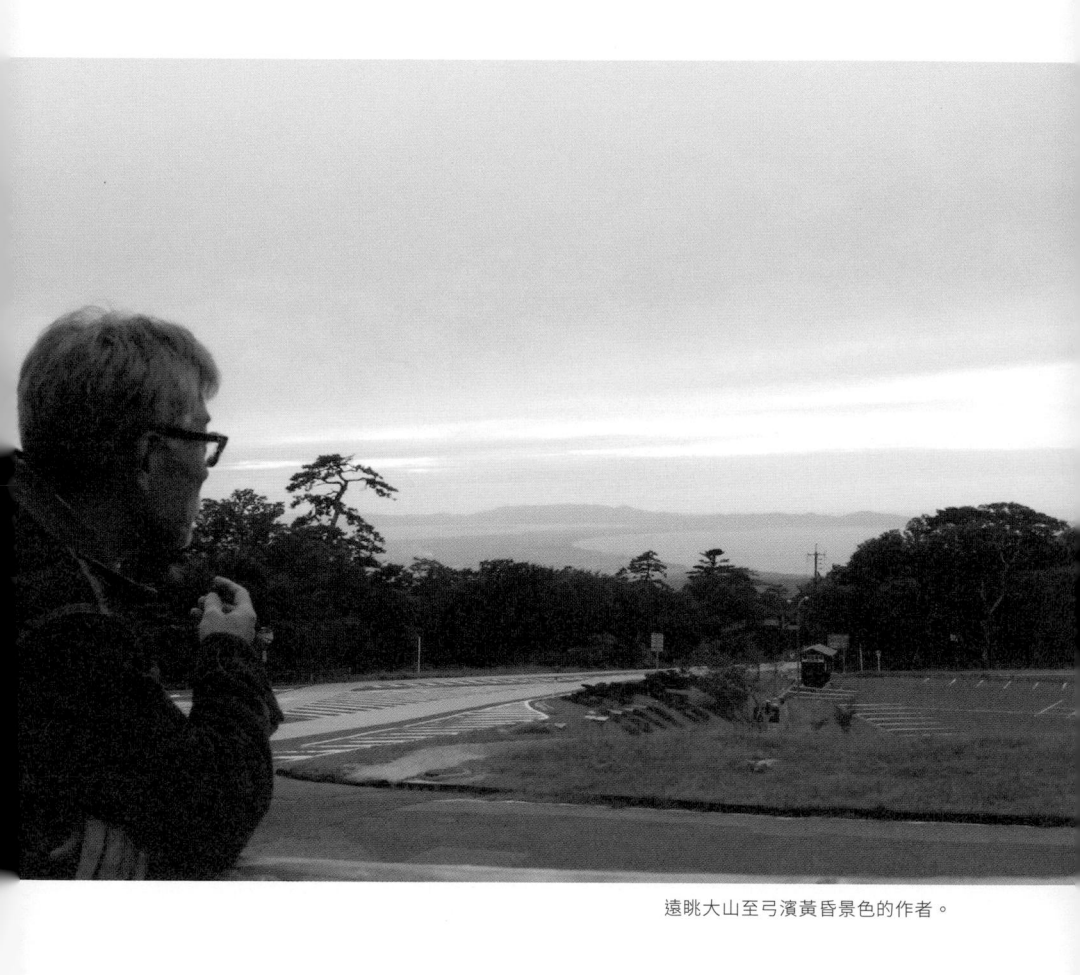

遠眺大山至弓濱黃昏景色的作者。

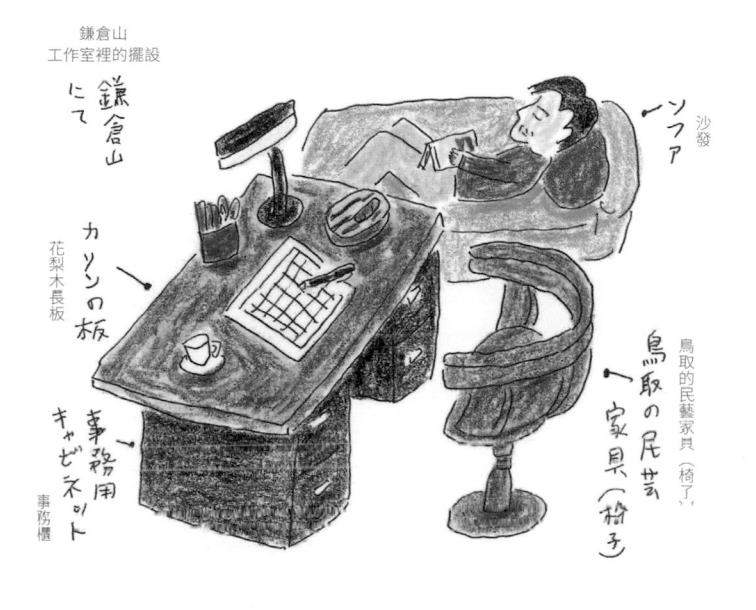

鎌倉山
工作室裡的擺設

鎌倉山にて

花梨木長板
カリンの板

事務用キャビネット
事務櫃

鳥取的民藝家具（椅子）
鳥取の民芸家具（椅子）

沙發
ソファ

國家圖書館出版品預行編目資料

你說，鳥取到底有什麼？：安西水丸的鳥取民藝散步
／安西水丸著；王淑儀譯. -- 初版. -- 新北市 · 遠足
文化，2020.06
　　面；　　公分. -- （浮世繪）
　　ISBN 978-986-508-064-8（平裝）

　　1.民間工藝　2.日本鳥取縣

969　　　　　　　　　　　　　　109005761

※本書的寫作時間是西元2012年。

Original Japanese title: TOTTORI GA SUKIDA.
MIZUMARU NO TOTTORI MINGEI ANNAI
Copyright © 2018 Mizumaru Anzai
Original Japanese edition published by KAWADE
SHOBO SHINSHA Ltd. Publishers
Traditional Chinese translation rights arranged with
KAWADE SHOBO SHINSHA Ltd. Publishers
through The English Agency（Japan）Ltd. and AMANN
CO., LTD, Taipei

你說，鳥取到底有什麼？
安西水丸的鳥取民藝散步

鳥取が好きだ。水丸の鳥取民芸案内

- -

作　　　者 —— 安西水丸

譯　　　者 —— 王淑儀

編　　　輯 —— 林蔚儒

總　編　輯 —— 李進文

執　行　長 —— 陳蕙慧

行銷總監 —— 陳雅雯

行銷企劃 —— 尹子麟、余一霞

美術設計 —— 張巖

社　　　長 —— 郭重興

發行人兼
出版總監 —— 曾大福

出　版　者 —— 遠足文化事業股份有限公司

地　　　址 —— 231 新北市新店區民權路 108-2 號 9 樓

電　　　話 —— (02) 2218-1417

傳　　　真 —— (02) 2218-0727

客服信箱 —— service@bookrep.com.tw

郵撥帳號 —— 19504465

客服專線 —— 0800-221-029

網　　　址 —— https://www.bookrep.com.tw

臉書專頁 —— https://www.facebook.com/WalkersCulturalNo.1

法律顧問 —— 華洋法律事務所　蘇文生律師

印　　　製 —— 呈靖彩藝有限公司

定　　　價 —— 新台幣 360 元

初版一刷　西元 2020 年 06 月

Printed in Taiwan

協力：
安西水丸事務所
Creation Gallery G8
木谷清人
大江啟司
尾崎麻理子

插畫出處：
《a day in the life》（風土社刊）
《週刊 NY 生活》（NY Press 社）
《地球の細道》（ADA Editor Tokyo 刊）
《ハーセネート》（Sekisui House 刊）等

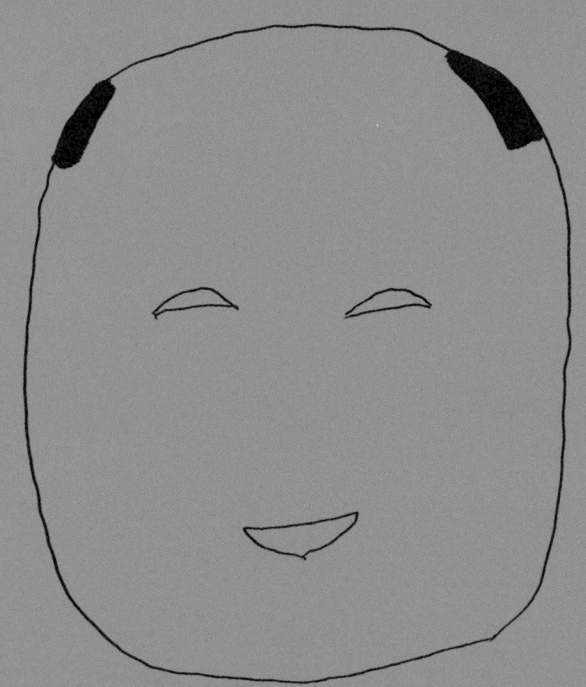

鳥取の郷土玩具のお面
「ヌケ」といいます

鳥取的鄉土玩具面具，名叫「笑臉」